《葉芸的色鉛筆畫畫課:與Vier一同畫出可愛討喜、溫暖生動的療癒感插畫》 隨書附贈2017年可愛動物日付貼紙

《葉芸的色鉛筆畫畫課：與Vier一同畫出可愛討喜、溫暖生動的療癒感插畫》隨書附贈五穀豐收雞年賀卡

請沿此虛線對折

Happy New Year!

Happy New Year!

葉芸的
色鉛筆畫畫課

與Vier一同畫出可愛討喜、
溫暖生動的療癒感插畫

葉 芸 Vier Yeh———— 著

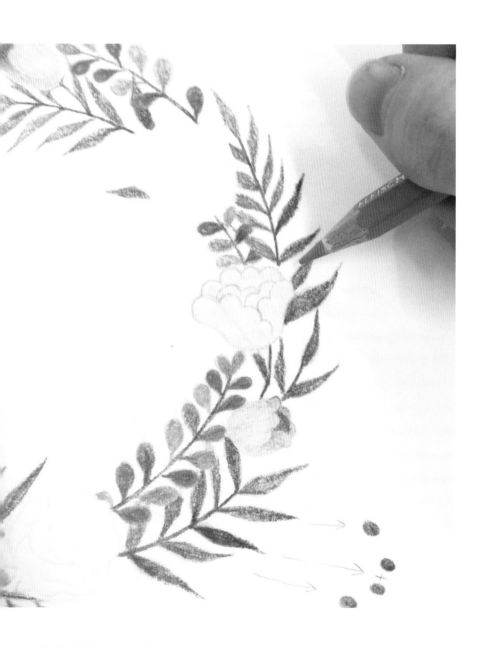

自序

輕鬆容易，利用幾支色鉛筆就能完成可愛的圖畫

首先，要先感謝我的編輯蔡蘇菲慧眼識英雄，給我機會出版這本書。雖然出版前一共拖稿三次，從去年年中拖到今年年初，最後成了年底出版。但是她依然非常有耐心等待與指導方向。大家購買本書後，可以細細翻閱，感受我們的用心。

還要感謝我的母親。就讀國小時，她每個禮拜都不辭辛勞帶著我搭公車去上畫畫課。在當時畫畫課的許榮哲老師帶領之下，認識各種材料、創作方法。那時學畫的點點滴滴我未曾忘記，而那些日子也讓畫圖成為我生活的一部份，我也一路從小學畫到了現在。也謝謝我的室友們在我趕稿焦慮時陪著我，我的好朋友林姊姊跟戴姊姊（化名）給我的精神鼓勵。

最後，這本書想要獻給所有想要輕鬆學畫圖的人，不一定要有水筆或著帶很多畫具出門，只要有鉛筆、橡皮擦跟色鉛筆，用簡單的幾何圖形做結構，就可以畫出可愛的圖喔。希望這本書對你們能有所幫助。

葉芸 Vier

Part 1

尋找屬於自己的工具與靈感 — 了解工具與基本繪圖

Part 2

在紙上，品味咖啡香 — 色鉛筆下的美味

Part 3

捕捉可愛動物的靈動瞬間 — 色鉛筆下的動物

Part 4

濃縮那些不期而遇的風景 — 色鉛筆下的植物

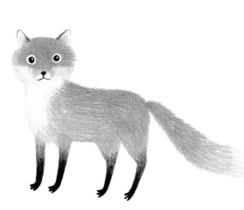

Part 5
魔性的魅力！
獨一無二的色鉛筆各種應用！

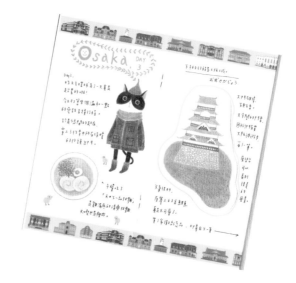

Part 6
跟著畫！描繪線稿！

本書使用顏色

本書使用顏色色號是參考德國輝伯 (Faber Castell) 的藝術家級水彩色鉛筆。Faber Castell 在色彩鮮豔度、色彩飽和度、色彩持久性等的表現都相當不錯。

103 132 106 107 108 109 184 115 113 117 118 130 131 124 121 223 126 142 123 138 249 137 154 153 246 149 155 181

145 152 110 144 151 205 171 166 112 170 168 167 161 276 159 172 165 185 105 183 182 187 186 190 191 226 111 136

180 169 283 192 194 263 225 176 178 280 177 270 271 272 273 274 175 235 157 199

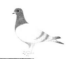

本書使用方法

◆ **色鉛筆完成圖**

PART2、PART3、PART4 為色鉛筆繪圖基本教學。放上完成圖與繪圖小提醒，讓讀者可以參考繪圖重點特色。

◆ **描繪草圖小技巧**

若想畫好色鉛筆畫，打好草圖也很重要喔！每篇教學皆有描繪草圖的技巧，讓你的作品完成度和精準度更高！

◆ **使用色號**

每篇教學皆標上使用色號，需要用什麼顏色的畫筆，一目瞭然！

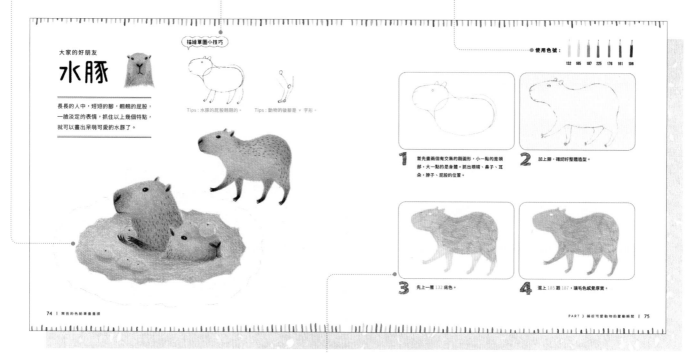

◆ **步驟圖**

多張 STEP 步驟圖，給讀者最詳盡的繪圖解說、色鉛筆上色技巧。清楚易懂，一學就會。

PART5 為色鉛筆的各種應用教學，有明信片、手帳等。色鉛筆的應用廣度多，也相當方便。放上完成圖與介紹讓讀者一目瞭然。

雖是色鉛筆應用，但也貼心為讀者解說如何規畫版面與應用小 Tips。

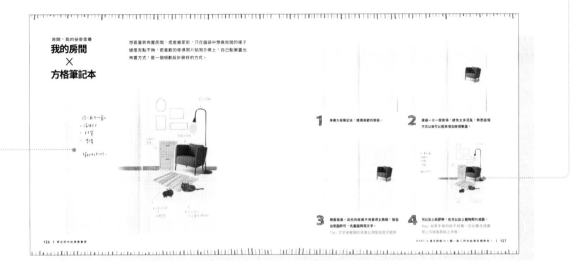

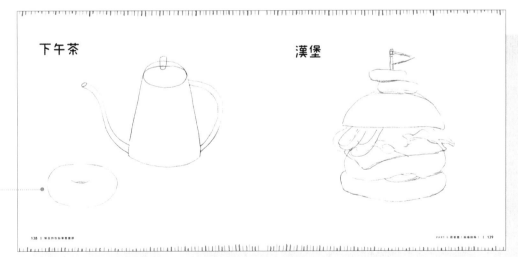

PART6 精選書中色鉛筆的大張線稿，讀者可以影印或是直接參考 PART2、PART3、PART4 上色方法，為線稿上色。

Part

1

尋找屬於自己的工具與靈感 —
了解工具與基本繪圖

合適的工具

◆ 色鉛筆

色鉛筆的筆芯是由顏料粉末加上蠟與其它接著劑製作而成，

依照接著劑的不同可分為油性，蠟性與水性。

油性色鉛筆較硬，畫出來的顏色透明度也較高，筆觸較流暢。

蠟質色鉛筆筆蕊較油性軟一些，可以畫出蠟筆的質感，但不能塗抹太多層。

水性色鉛筆可以使用水溶解，做出水彩感的效果。

可以按照個人使用習慣選擇喜歡的色鉛筆使用。

◆ 橡皮擦

用於擦拭掉鉛筆草稿線條用，輕輕畫的色鉛筆線條也可以擦掉，

但若是畫得較重的顏色就沒有辦法擦拭了，可依照個人喜好選擇橡皮擦使用。

◆ 削鉛筆器

由於色鉛筆的筆蕊會依照顏色跟接著劑的影響而有不同的軟硬度，

可以使用色鉛筆專用的削鉛筆器，也可以使用美工刀。

削筆器因為刀片使用久會磨損，過一段時間就要更換。美工刀較好控制力道，但需要練習。

◆ 鉛筆、自動筆

繪製草稿時使用，一般以 HB 或 B 系列的為佳，

H 系列筆蕊太硬容易在紙上留下凹痕，後續使用色鉛筆上色時就容易留下痕跡。

可依照個人喜好，建議不要超過 3B 的自動筆，以免太深留下太多鉛筆痕跡。

◆ 紙

色鉛筆因為有分乾濕畫法，一般如果畫在筆記本上建議乾畫就好，因一般筆記本的紙較不

吸水，容易皺。以下介紹四種紙，乾濕畫都適合。

不同的紙有不同的個性，可以選擇自己喜歡的紙。

法國水彩紙

達爾文插畫紙
（本書使用的紙）

楓丹葉水彩紙

Cason 插畫紙

基本概念

◆ 光的方向

有光就有影子，觀察物體的光影變化，掌握好陰影的位置，就能畫出帶有立體感的物件。

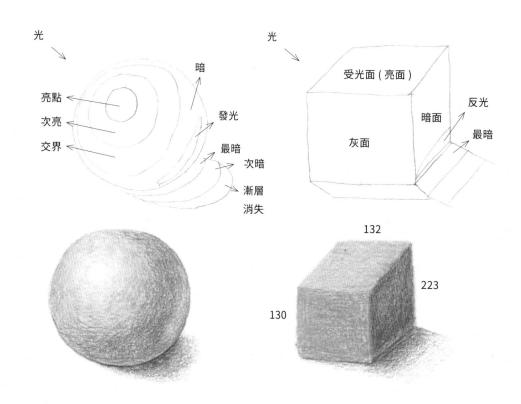

光

暗
亮點
次亮
交界
發光
最暗
次暗
漸層消失

光

受光面（亮面）
反光
暗面
最暗
灰面

132
223
130

◆ 平塗

順著同一個方向輕輕的上色，比較塗了 1 層、2 層、3 層的效果有何不同，使用尖筆跟鈍
筆畫出來筆觸的差別。

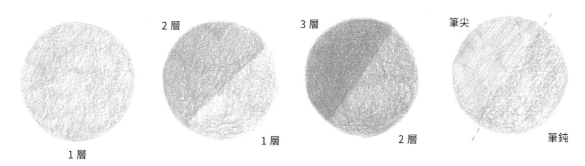

2 層

3 層

筆尖

1 層

1 層

2 層

筆鈍

◆ 拿筆姿勢的影響

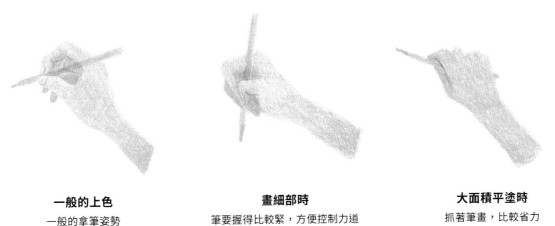

一般的上色
一般的拿筆姿勢

畫細部時
筆要握得比較緊，方便控制力道

大面積平塗時
抓著筆畫，比較省力

◆ 線條

看看筆由尖畫到鈍的線條

Tips：畫線條的時候要動的是手肘而不是手腕，這樣才能畫出直線。

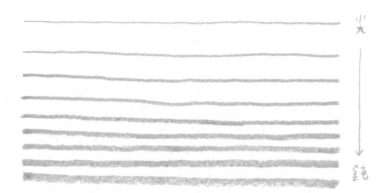

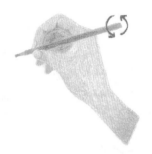

Tips：在手中旋轉筆，
可以一直用尖端來畫

◆ 漸層

漸層的訣竅就是由淺色畫至深色，先畫好漸層的兩端，再融合在一起。

2 色的漸層

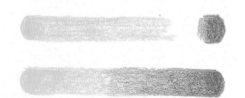

step1：先畫兩端。(淺色的可以多畫一點)

step2：將兩端接起，輕輕的畫。

step3：用淺色重覆蓋一層，讓顏色融合。

step4：重複步驟三直到滿意。

3 色的漸層 (3 色的漸層要都是相似色才好看)

step1：一樣先畫兩端。(有重疊也沒關係)

step2：將第三色疊在中間。

step3：用兩端的顏色重複塗上，讓漸層滑順。

step4：如果中間顏色較淺，兩端就不要重疊。

◆ 混色

相近色＋相近色＝中間色

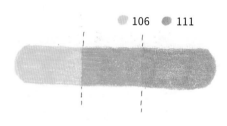

106　　111

原色＋原色＝新色

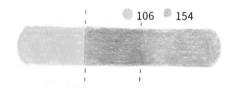

106　154

154　＋　129

深色＋其他顏色＝改變色度

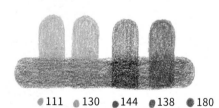

111　130　144　138　180

顏色＋灰色＝降低明度

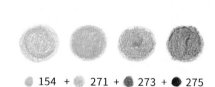

154　+　271　+　273　+　275

◆ 色相環

色相環對面的顏色就是對比色，旁邊的顏色就是相近色

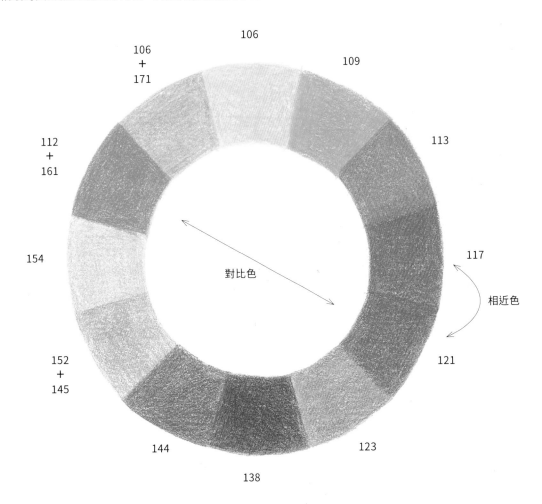

106

106
+
171

109

112
+
161

113

154

117

對比色

相近色

152
+
145

121

144

123

138

對比色

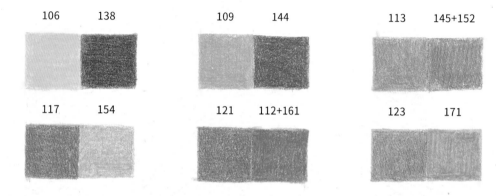

106	138
109	144
113	145+152
117	154
121	112+161
123	171

Column

◆ 畫出不同的材質

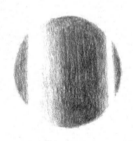
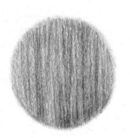

金屬
強烈的反光對比

木頭
畫出筆觸跟紋路

絨毛
以畫圈的方式填滿畫面，
可以再多加些毛邊

◆ 練習畫格子

試著用各種顏色畫出
各式各樣的格子

單色格紋

雙色格紋

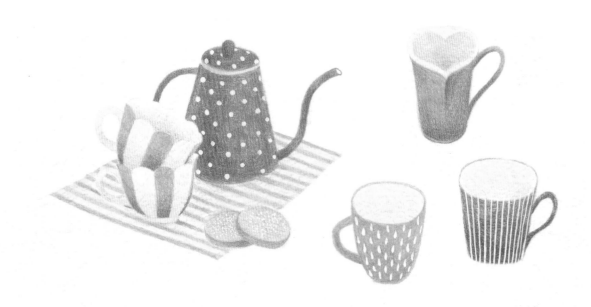

Part

2

在紙上，品味咖啡香 ——

色鉛筆下的美味

派對的好夥伴

杯子蛋糕

杯子蛋糕起源於西方 19 世紀末，是許多西方人從小吃到大的點心，杯子蛋糕不僅杯中的蛋糕體可以做不同的口味變化，上層的裝飾更是千百種，不同的奶油花擠法、糖霜、巧克力、水果配料等等，讓一個小小的蛋糕變化萬千。

描繪草圖小技巧

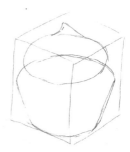

1. 先畫一個長方體，大約 2/3 是蛋糕體的位置，1/3 是鮮奶油的位置。

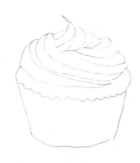

2. 畫出鮮奶油與蛋糕的細部，確認整體造型。

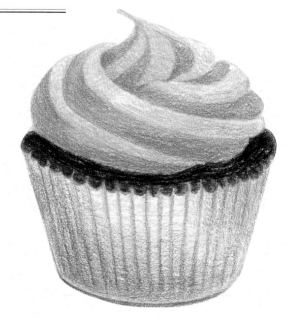

使用色號： 鮮奶油 巧克力蛋糕 紙套

103　132　124 283　177　199 154　145　246

1 用淺色的色鉛筆先描一遍輪廓。

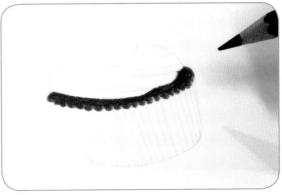

2 先畫出蛋糕的顏色。（可混色疊個兩三層，增加顏色厚度）

鮮奶油

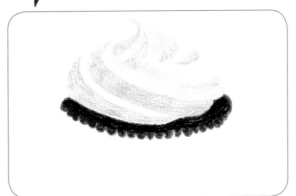

3 用淺色先畫出陰影的那一面的顏色，鮮奶油受光的那一面先不上色。

4 輕輕的用同一支筆再次將鮮奶油整體塗色，注意還是要有亮暗面。

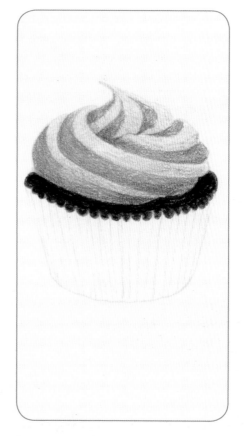

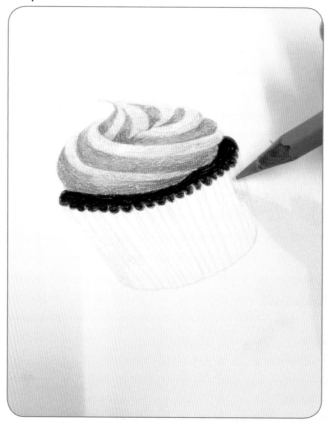

 用較深的顏色加深陰影的部分
（鮮奶油部分完成）。

6 將蛋糕紙套上底色。

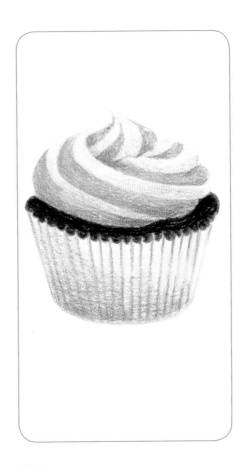

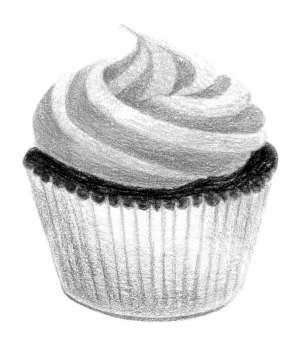

 用跟底色同色系的深色畫出皺
摺處的陰影。

 用更深的顏色加深陰影，注意光的方向。（到此步驟完成）
（如果鮮奶油上有裝飾別的東西要在步驟 3 之前先畫）

不要考慮卡路里，大口咬下

草莓甜甜圈

描繪草圖小技巧

可以甜，可以酸，有百百種變化的甜甜圈，是甜點界裡的小天后。

簡單的造型跟顏色，只要掌握好光影的變化，就可以畫出各式各樣的甜甜圈。

1. 先畫出一個橢圓，在橢圓中打上十字線，抓出往上約 ¾ 的位置。

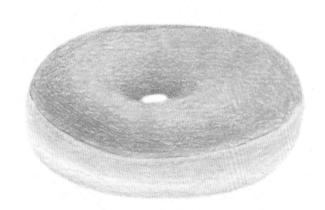

2. 在這個範圍中畫出一個奸笑的嘴巴，這就是甜甜圈的肚臍。

使用色號： 糖霜甜甜圈

103　132　187　169　157　130　154

草莓糖霜甜甜圈

103　132　130　121　226　187

 用 132 描出輪廓。

用 132（先）103（後）上底色，記得在下方留
出一條腰帶。

 再疊上一層 132。

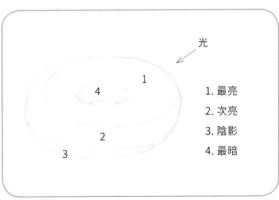

光

1. 最亮
2. 次亮
3. 陰影
4. 最暗

照著陰影圖解加上陰影色。

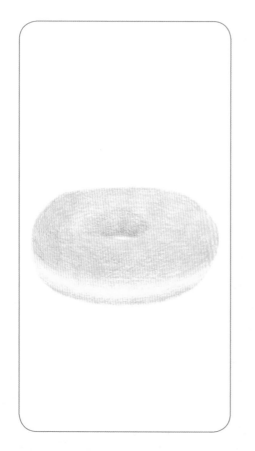

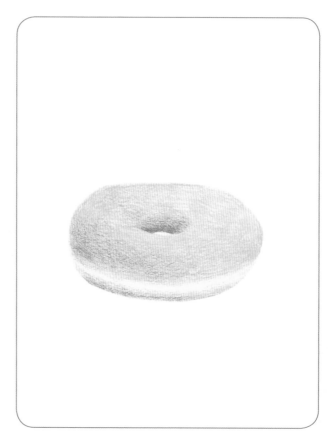

 用 187 在外層 (參考步驟 4) 加上陰影。

 用 169 在 第 3、4 層 (參考步驟 4) 加上更深的
陰影。（輕輕畫）

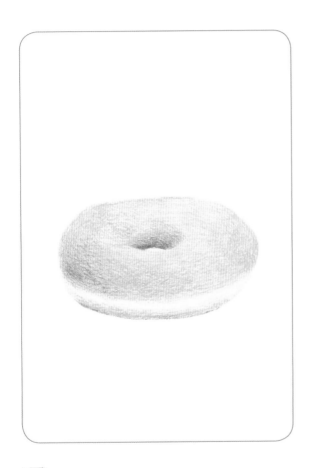

草莓甜甜圈

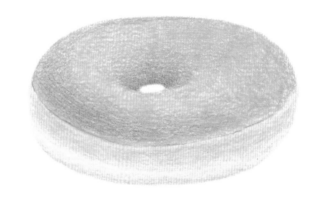

修飾細節，可以用 154 在最深處加強。
Tips：可以用特殊色讓甜甜圈顯得俏皮可愛。

掌握好光影變化，就可以畫出各種口味的甜甜圈。

療癒系的早午餐選擇

藍莓鬆餅

比起格子形狀的 Waffle，我更喜歡用
鍋子煎的 pancake，剛煎出來的鬆餅
加上楓糖跟鮮奶油，甜蜜的滋味加上
厚實的奶蛋香，真是早午餐的最棒選
擇。

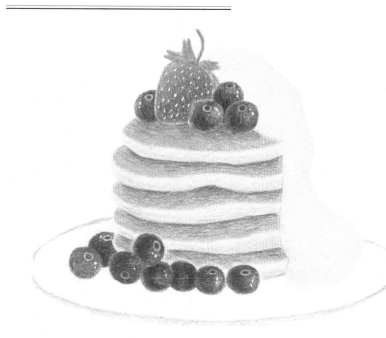

描繪草圖小技巧

1. 先畫出基本的圓柱形。

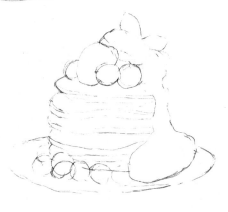

2. 大致抓出每層鬆餅的輪廓，以及配
料的位置。

 用 132 描出輪廓線，再用 132+103 上底色。

 再疊一層 132 讓顏色平滑，輕輕的疊上 109 和 186。

 用 283 畫出陰影的深色。

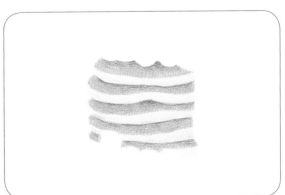

 用 194 加強每塊鬆餅的交界處，用 186 在白色部分淺淺的上一層當作陰影。

鮮奶油

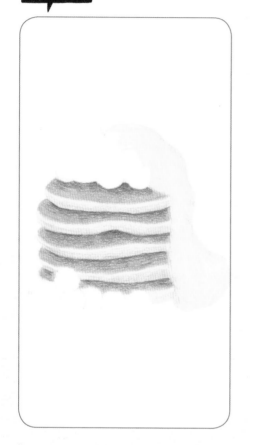

配料

藍莓配色

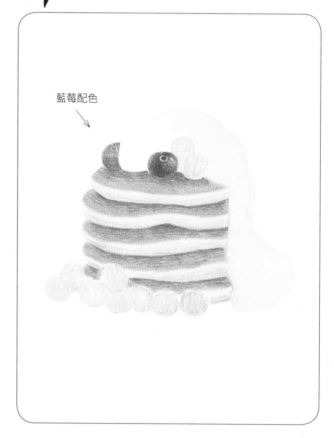

 用 103 畫出鮮奶油,再用 132
加強邊緣及陰影。

 使用 154、149、138、246 為藍莓上色。(由淺到深
一層層疊上)

使用色號：　藍莓　154　149　138　246　　　草莓　132　124　121　194　166　168

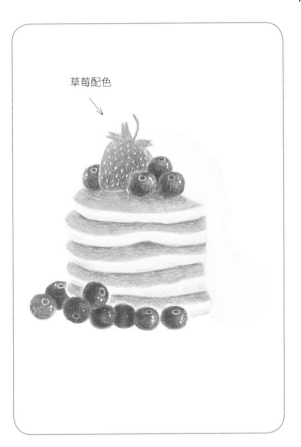

草莓配色

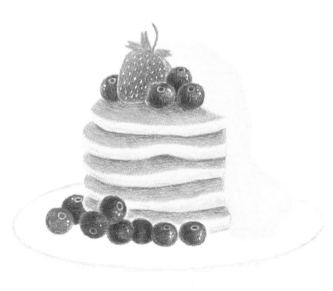

 使用 132、124、121、194、166、168 為草莓上色。

 畫出盤子及影子，完成。

大口美味大口滿足

漢堡

鮮嫩多汁有嚼勁，大口吃肉最過癮！
一層一層疊起的漢堡，重點就是讓所
有配料都出現在正面，才會看起來豐
富美味。

描繪草圖小技巧

1. 先畫一個上下比較長的橢圓形。

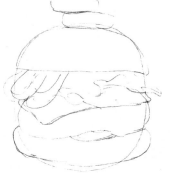

2. 把漢堡的分層先大略畫出來。

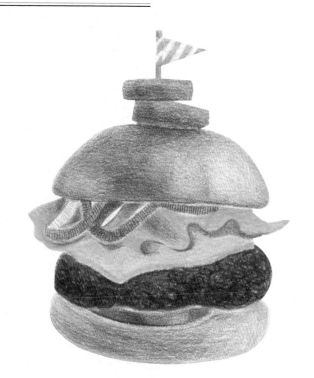

使用色號： 麵包 洋蔥 生菜

132　109　187　283　　　　103　138　124　　　　166　170　159

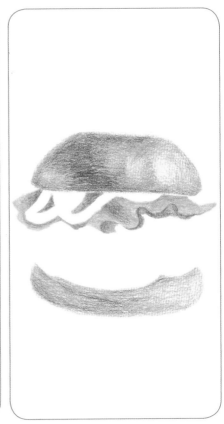

 用色鉛筆畫出詳細的輪廓。

 用暖色畫出麵包，注意光的方向跟陰影。

用淺綠跟黃色畫生菜，深綠畫出陰影。

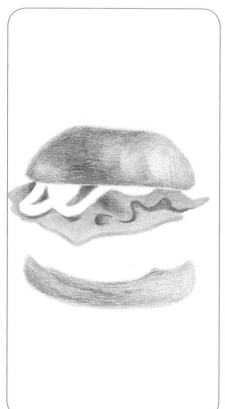

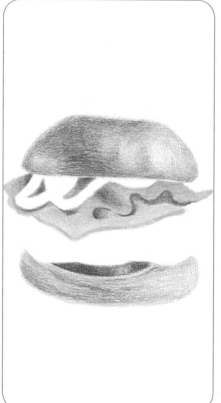

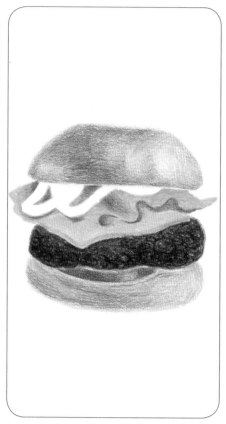

 用黃色畫起司，橘色畫陰影。

 用紅色畫出番茄。

 用紅色跟棕色混合畫出漢堡肉。

Tips: 可加上一層淺淺的黑色，用畫圈圈的方式，畫出肉糲的質感。

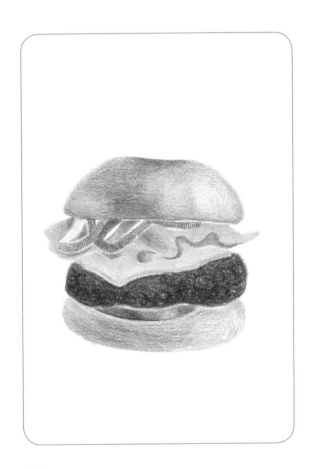

7 畫出洋蔥，外層用紫紅色，內層用乳白色，可
用深紫色在外層加上線條。

8 畫出酸黃瓜與漢堡上的旗子，完成。

同色系的深淺變化
芒果刨冰

炎炎夏日好想吃冰，刨冰上一整片都是同一種色系，要怎麼做出深淺變化呢？

芒果冰就是一個很好的例子喔。

描繪草圖小技巧

1. 先畫一片西瓜。

← 冰淇淋

← 芒果塊

2. 畫出盤子的位置，以及冰上配料的位置。

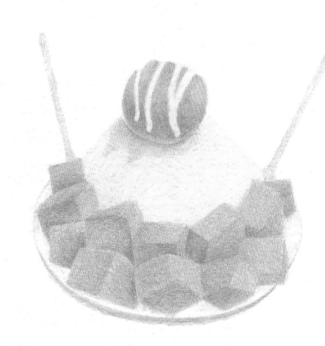

 確認好位置後，用淺黃色的色鉛筆描出輪廓，再用 107 畫出最上面的冰淇淋，煉乳的部分要留白。

 用 108、111 加深陰影。

 用 103 畫刨冰的顏色。

 畫芒果塊，可以一塊一塊的畫，每一塊都有三面：最亮為 107、中間色為 108 和 111、最深為 111 和 115。

 兩塊芒果交界的地方可以用
191 加深。

 逐一畫好芒果塊。

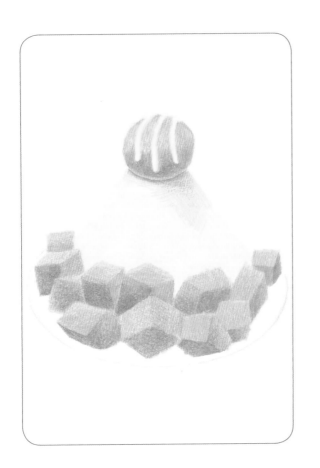

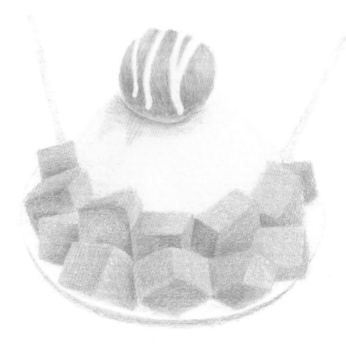

 用 154 畫出盤子。

 最後可以再加上湯匙。

停在下午三點的茶會

茶壺、茶杯

描繪草圖小技巧

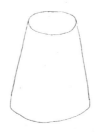

茶杯、咖啡杯、馬克杯、外帶紙杯，
幾乎每天都會出現在桌上的物件，大
膽的畫出陰影製造立體感，就是畫出
可愛茶具的關鍵。

1. 先畫出茶壺的基本型錐形。

2. 加上鼻子（壺嘴）與手叉腰（握
把）。

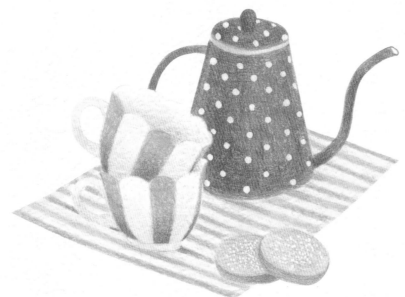

1 先上一層底色 132。

光

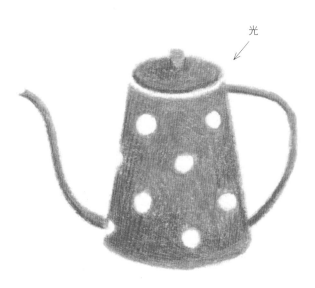

3 注意光的方向，用 192 畫出陰影。

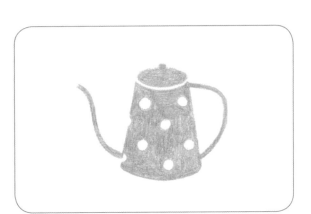

2 疊上深色 124 和 118。

 先畫出茶壺的基本型圓形，加上鼻子（壺嘴）
與手叉腰（握把）。

 先用 154 上一層底色。

 用 153 疊上深色，白色的部分上 103。

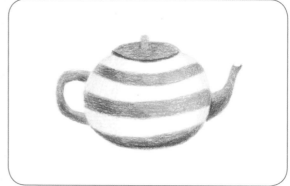

4 注意光的方向，再用 157 畫出陰影。

馬克杯

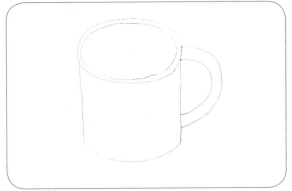

 先畫出基本型，加上把手。

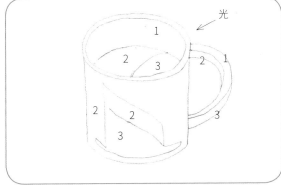

光

2 設定光的方向。找出亮、暗部。

3 用色鉛筆描出輪廓，設計花色並上底色 154。

 上第二層顏色 145。

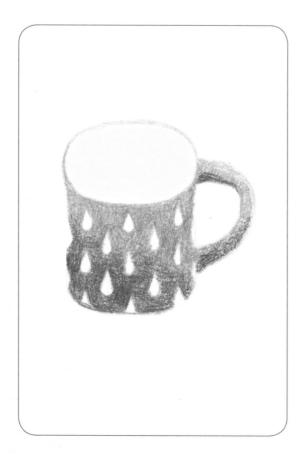

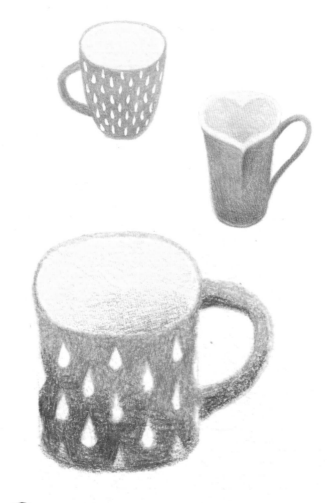

 使用 246 加深陰影的部分。

 使用 103 畫出杯子內部，用 274 畫出陰影。

使用色號： 紙杯

103　172　175　274

紙杯

　先畫一個橢圓。

2　為杯蓋穿裙子，要兩層喔。

3　加上身體，往下斜的圓桶形，用色鉛筆描出輪廓。

　設計花色並上底色 172。

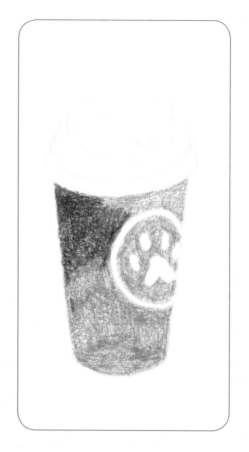

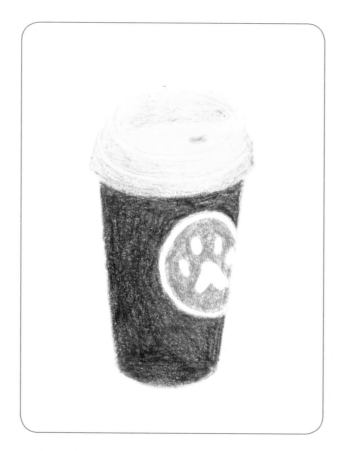

 上第二層顏色 175。

 使用 103 畫杯蓋的底色，再用 172 淺淺的畫一層陰影。

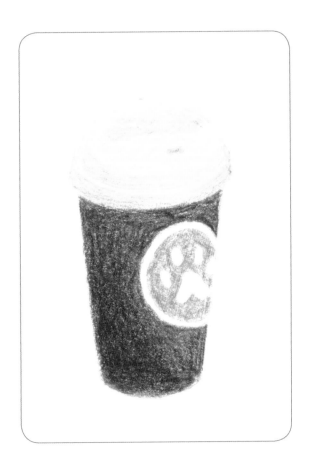

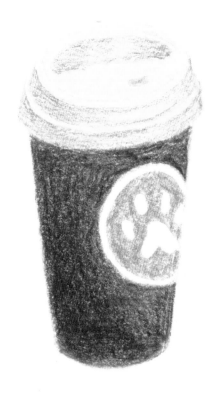

 使用 274 畫出杯子陰影。

 使用 274 加深杯蓋的陰影。

露營野炊樂

露營燈

想去野外探險，在夜空底下看著星星睡著，遠離都市的喧囂，選個好天氣露營去。露營有好多的小道具，這次畫的是露營中不可或缺的露營燈。

描繪草圖小技巧

1. 先畫一個基本的長方形確認範圍，設想結構的分層。

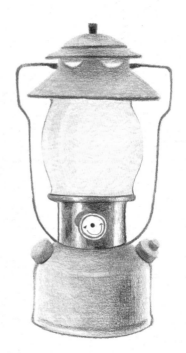

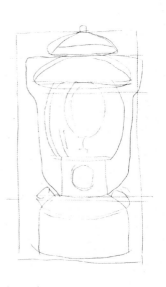

2. 根據分層畫出大概的結構。

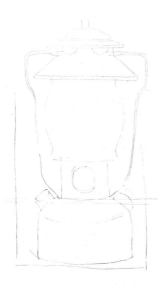

3. 用色鉛筆 154 描出輪廓線。

154 153 110 137 235 271 126 199

 塗上底色 154。

 先畫上面的蓋子，用 154 、
153 。

3 加上陰影 110，更深的地方用
137 加深。

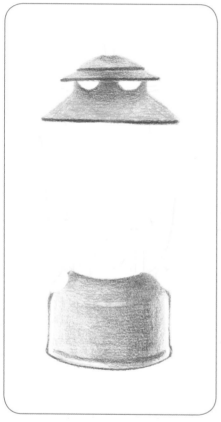

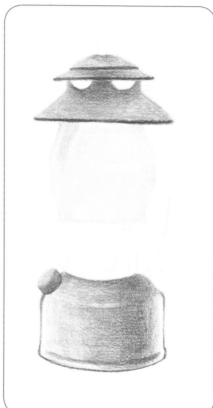

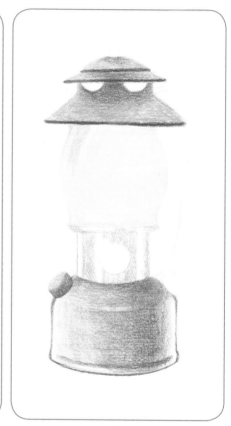

 底座也用同樣的顏色畫出，注意反光要很明顯，才有金屬的質感。

 用 103、154（陰影）畫出玻璃燈罩。

 用 271 先概略的畫出調節器的光影。

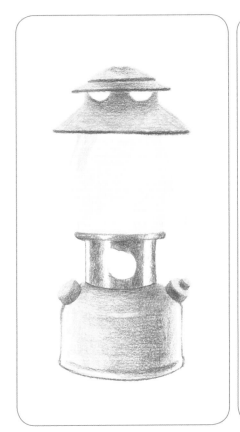

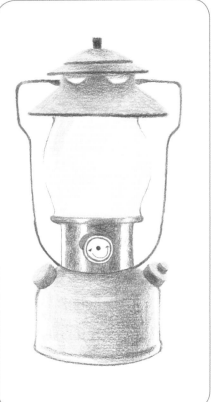

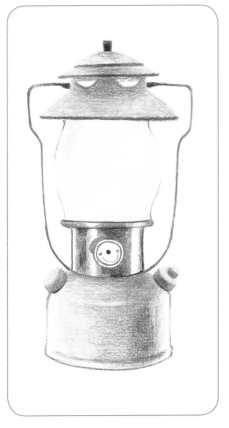

 用 235 加深陰影，反光部分一樣要明顯 。

Tips: 可加上 137 增加整體感。

 加上細節。

 最深的部分可加上 199，完成。

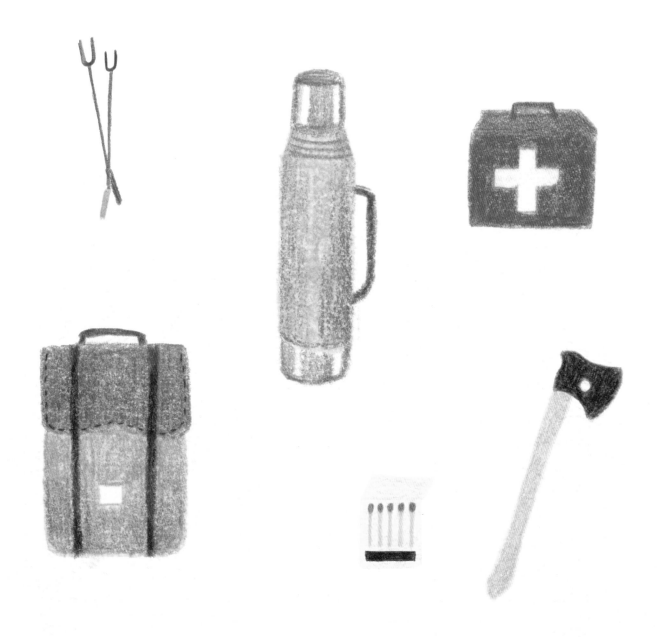

文具病不是一種病

文具

小時候最愛逛的就是文具店了，從第一天上學拿著的鉛筆和橡皮擦，到各式色筆、紙膠帶、手帳本，家裡的筆記本多到跟人一樣高，文具病不是一種病，真的。(篤定)

描繪草圖小技巧

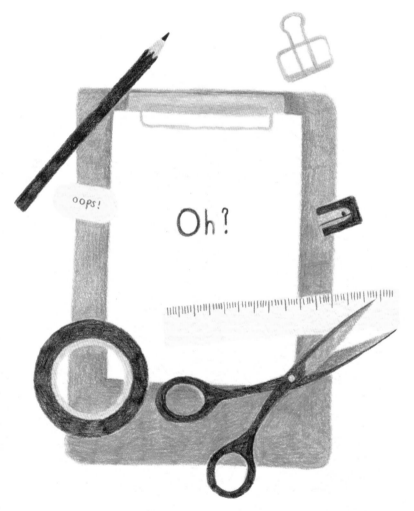

 剪刀

1 先畫一個等邊三角形，取三角形的中線，畫出剪刀握把的位置。

2 盡量對稱的畫出剪刀的形狀。

3 用色鉛筆 199 描出輪廓線。

4 用 272 上底色。

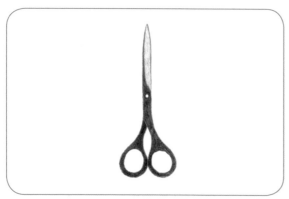

 用 199 畫出剪刀刀柄的部分，刀刃的部分留著不用上色。

 可以上個特殊色讓整體不會顯得太沈悶。（例 154）

長尾夾

 先畫一本半翻開的書。

 分成三等份，在三等份的線上往外延伸成夾子尾巴。

 用 108 描線。

 用 180 畫出陰影的部分，就完成啦。

 用 108 加粗線條。

鄉村雜貨風格

果醬罐

古代的歐洲，製作手工果醬可是代代相傳的技藝，主婦們將手工果醬裝進玻璃瓶子裡，然後再用布料覆蓋在果醬瓶上封裝。晶瑩剔透的玻璃瓶中裝著寶石般的果醬，既好看又好吃。

1. 先畫個外框，在外框內畫出果醬罐的大概外觀。（圓柱＋圓球）

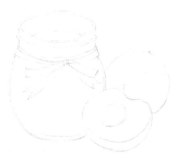

2. 把瓶子所有的細節畫出，再用 132 描出輪廓線。

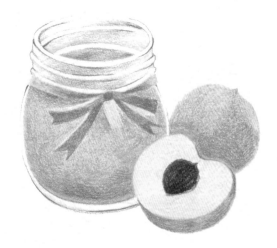

3. 先上一層大面積的底色 132。

109　132　124　154　235　199

 用相似色畫出陰影的漸層變化，從淺至深依序為 124、109、226。

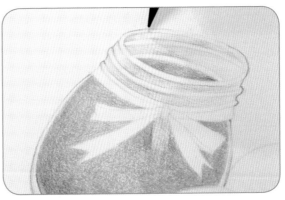

 用 235 畫出玻璃的邊緣。

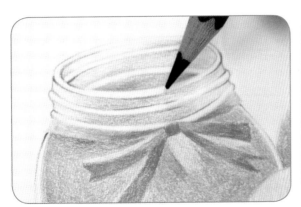

 用淡藍色 154 製造玻璃的陰影。

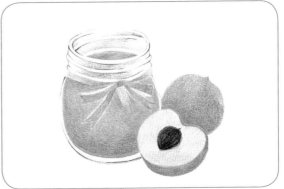

 用 199 重點加深玻璃的邊緣，加上裝飾。

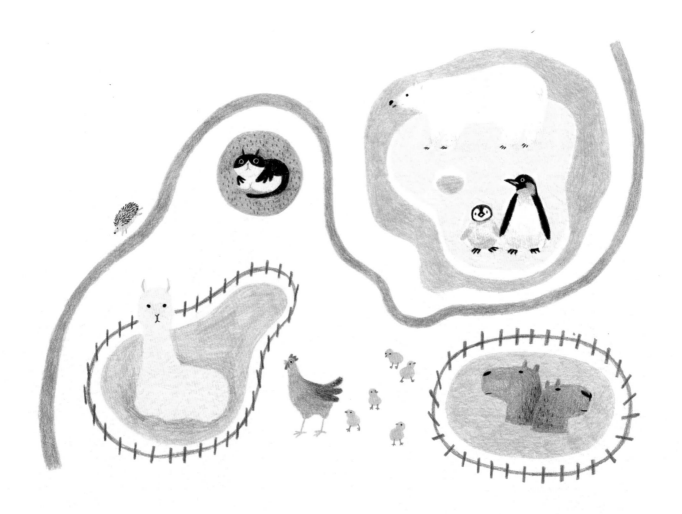

Part

3

捕捉可愛動物的靈動瞬間 —

色鉛筆下的動物

全世界最萌的主子
貓

有時候呆萌，有時候狡詐，放在桌上
的東西一定要撥下去，朕的罐罐在哪
裡呢？
學會了基本型，就可以畫出各式各樣
可愛的貓咪囉～

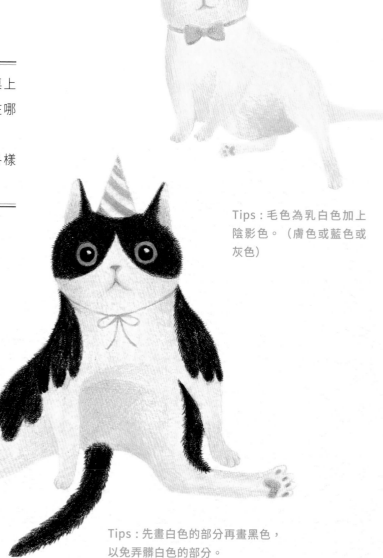

白猫

Tips：毛色為乳白色加上
陰影色。（膚色或藍色或
灰色）

黑白猫

Tips：先畫白色的部分再畫黑色，
以免弄髒白色的部分。

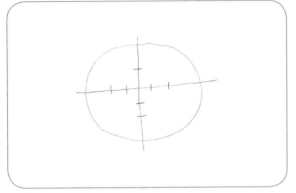

 先畫一個橢圓形，在橢圓形中間畫出十字線，
並等比抓好距離。

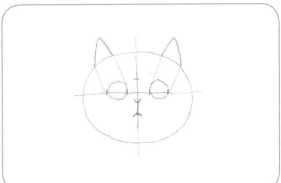

2 眼睛、鼻子嘴巴、耳朵的距離如圖示。

身體

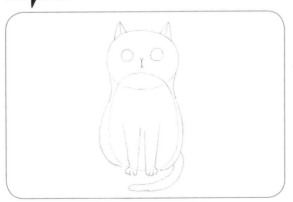

3 在頭旁邊加一個長橢圓，如果是正面坐著就是
在頭底下，如果是趴著或站著就是在頭旁邊。

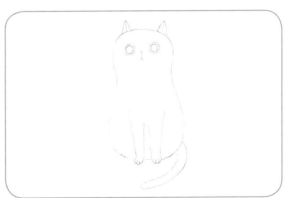

4 依照身體的位置加上腳跟尾巴。

橢圓形 + 菱形嘴 + 眼睛。

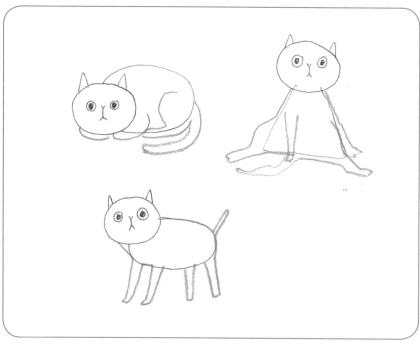

身體

觀察貓咪或坐或臥的姿態。

使用色號： 虎斑 三花 黑貓 橘貓

103　132　280　273　　　103　132　109　280　199　　　280　199　　　103　132　109　117

虎斑　Tips：仔細觀察貓咪的紋路再畫。

三花　Tips：黑色跟橘色。（通常是母貓）

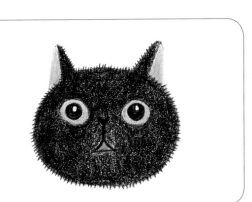

黑貓　Tips：可用棕色混深灰色。

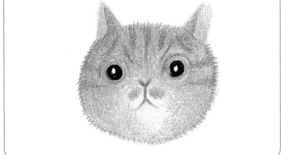

橘貓　Tips：可以練習同色系深淺變化。

忠實的好夥伴

狗

身為人類最忠實的朋友，狗狗的身材簡略分成小型犬、中型犬 、大型犬。仔細的觀察你的狗狗，臉部是一隻狗狗最主要的特徵，此章節的基本型態加上各式各樣的頭部，就可以畫出不同的狗狗。

描繪草圖小技巧

1. 畫兩個平行的圓，上方小下方大，下方的要稍微與上方的靠齊。將兩個圓連在一起，那一段就是狗狗的脖子；在上方的圓前方加上鼻子，正上方加上耳朵。（可參考側面圖選擇要加多少長短的鼻子）

拉不拉多

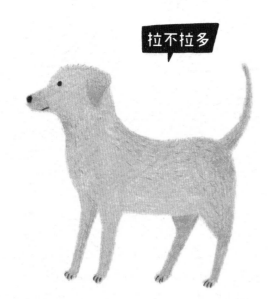

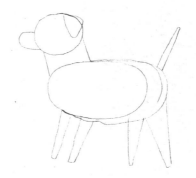

2. 將下面的圓延伸往後一點當作屁股，畫出腳的位置（後腳是 ∨ 字形），還有尾巴。

使用色號： 拉不拉多

132　108　109　187　199　190

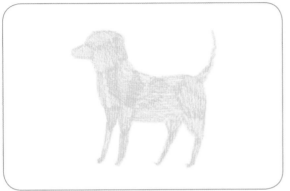

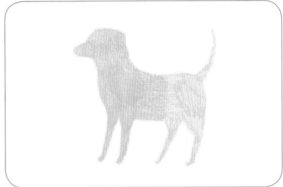

 先用色鉛筆 132 描邊，再用 108 塗上一層底色。

用 132 加深顏色的厚度。

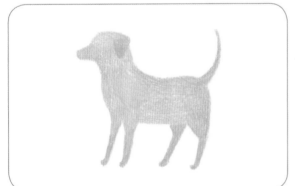

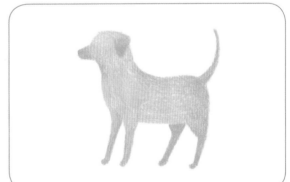

 用 109 先確認要加上陰影的部位。（鼻子、耳朵、脖子、四肢）

用 187 加深這些部位。

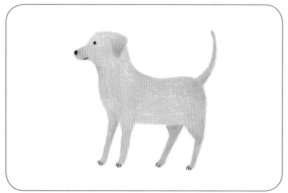

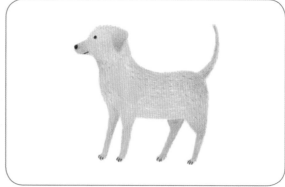

 用 199 畫出眼睛、鼻子、嘴巴。

 可以額外用 190 加上一些毛毛。

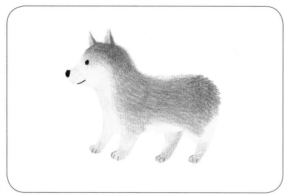

 運用描繪草圖小技巧和步驟 1 至步驟 3 的
基本教學,就可以變畫出不同的狗狗。
(變化方式:腳短加上豎耳就是柯基啦)

大家的好朋友
水豚

長長的人中，短短的腳，翹翹的屁股，
一臉淡定的表情，抓住以上幾個特點，
就可以畫出呆萌可愛的水豚了。

Tips：水豚的屁股翹翹的。　　　Tips：動物的後腳是 > 字形。

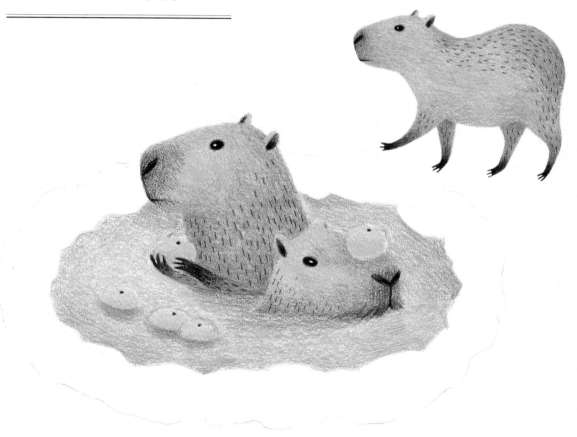

132　185　187　225　178　181　199

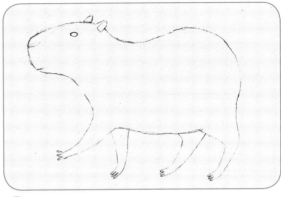

1 首先畫兩個有交集的橢圓形，小一點的是頭部，大一點的是身體。抓出眼睛、鼻子、耳朵，脖子、屁股的位置。

2 加上腳，確認好整體造型。

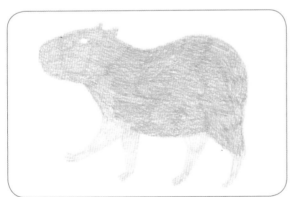

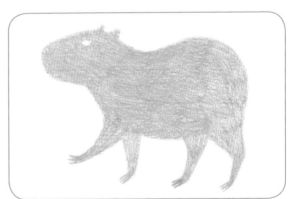

3 先上一層 132 底色。

4 混上 185 跟 187，讓毛色感覺厚實。

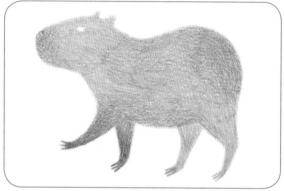

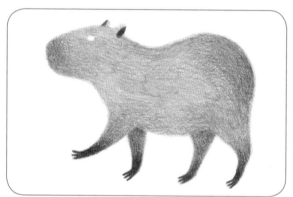

 四肢末端、鼻子、屁股，用 225 色做出漸層。

 用 178 加強腳趾。

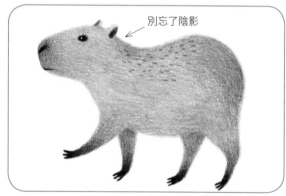

別忘了陰影

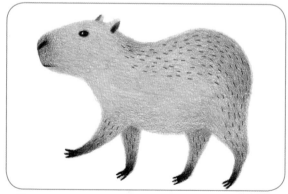

 用 181 和 199 混色畫出 指甲、鼻孔、眼睛。

 可用 181 或 199 在身上畫些線條做出毛流的感覺。

1 畫一個長橢圓形當作橢圓基本型。

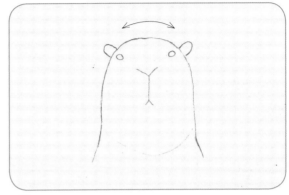

2 耳朵在兩邊（快跟頭頂平行的位置），小眼睛，
人中很長。

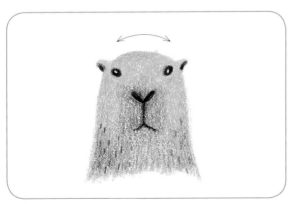

3 完成。

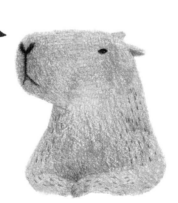

嗯哼~

我有刺但我很溫柔

刺蝟

有著無辜的眼神，甜甜圈造型的身材，短短的腿跟尖尖的嘴巴，近年來在寵物界有著大人氣的刺蝟，其實畫起來非常簡單喔。

描繪草圖小技巧

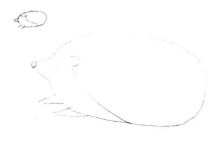

1. 先畫一個橢圓形（跟甜甜圈類似的形狀），橢圓形的一邊長出一個 < 是刺蝟的小鼻子，底部下可加上腳也可不加。

2. 用 132 畫底色，在身體跟刺交界的部分用 103 做出漸層。

3. 整體再上一次 132，另外加強鼻子尖端與腳的尖端。

正面

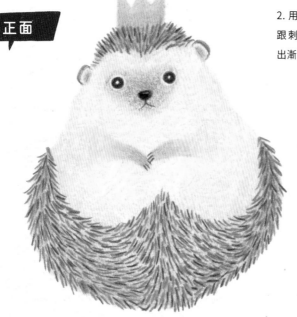

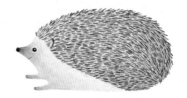

 可以用 187 淺淺的加強鼻子的尖端，178 畫
第一層的刺，可以稀疏一點。

 用色 192、280、199 分別畫出其他層的刺，有
些地方重疊也沒關係，盡量把身體填滿。

 可以額外加上一個特殊色，例如 154，讓整體
看起來活潑可愛。

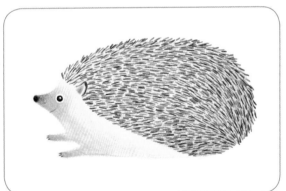

 畫出眼睛、鼻子跟嘴巴。

一邊奸詐一邊賣萌
狐狸

描繪草圖小技巧

在許多童話故事裡，狐狸通常都與機智、狡猾、詭計多端的角色有關。如何讓他在奸詐的形象之外，展現可愛呢？重點就是掌握住圓圓的眼睛跟大大的耳朵和尾巴。

一樣是先畫兩個橢圓形。先抓出狐狸的頭跟身體，再畫出細節的部分。

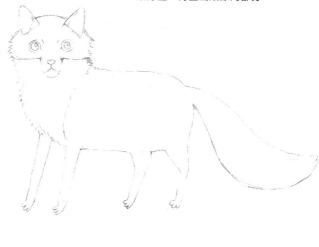

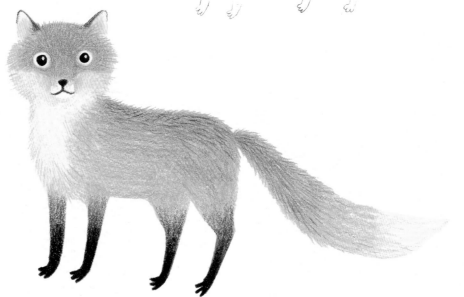

103　132　108　109　113　177　199

 用淺色的色鉛筆 132 先畫出輪廓。

2 在橘色毛的部位先上一層底色 132。

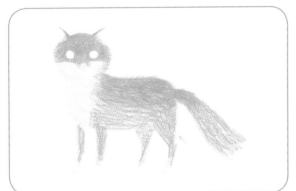

3 胸口白毛的地方用 103 上色，記得嘴巴不上色。

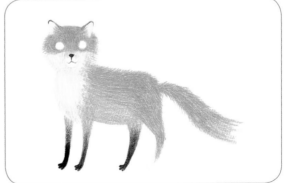

 身體疊上 108 跟 109，耳朵跟腳用 177 做出漸層，再用 199 加深最前端。

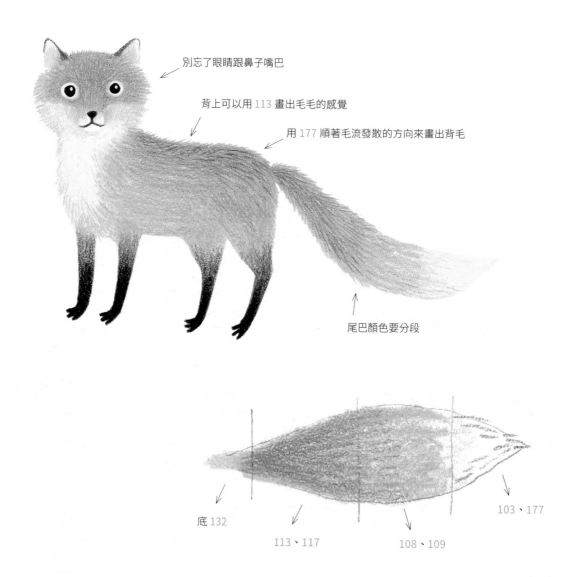

別忘了眼睛跟鼻子嘴巴

背上可以用 113 畫出毛毛的感覺

用 177 順著毛流發散的方向來畫出背毛

尾巴顏色要分段

底 132

113、117

108、109

103、177

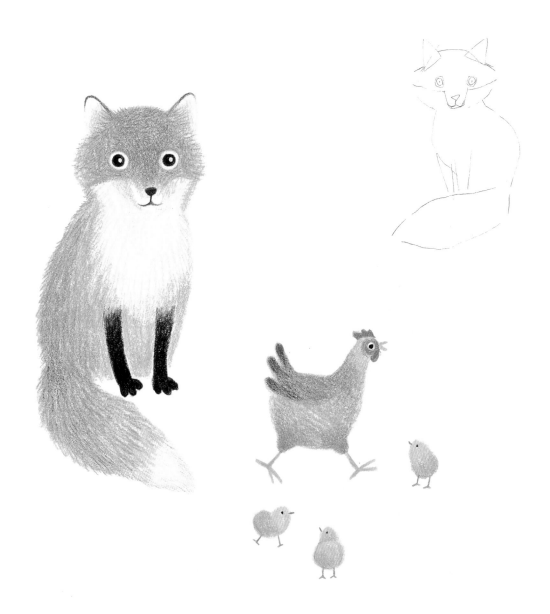

玲瓏可愛的鳥兒

青鳥

從天鵝到企鵝，鳥類的型態有好多種，羽毛花紋更是千變萬化，不論是能飛翔的或是無法飛的鳥兒，牠們豐腴圓潤的身體看來真是超級可愛。學會幾個關鍵，就可以輕鬆畫出可愛的鳥兒喔。

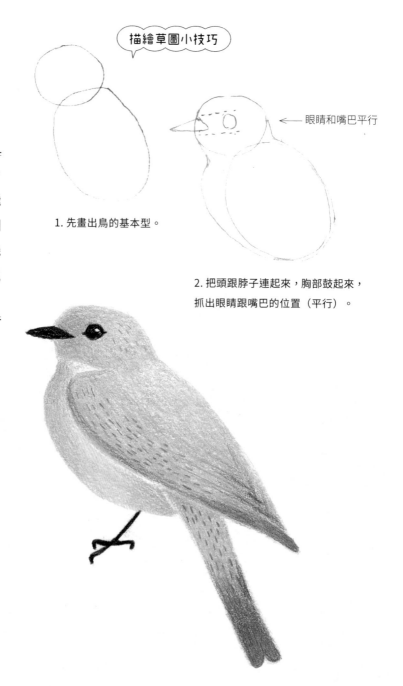

描繪草圖小技巧

← 眼睛和嘴巴平行

1. 先畫出鳥的基本型。

2. 把頭跟脖子連起來，胸部鼓起來，抓出眼睛跟嘴巴的位置（平行）。

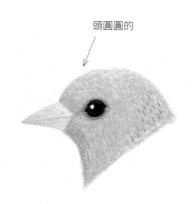

頭圓圓的

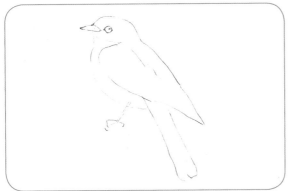

 為草圖加上翅膀跟尾巴跟腳，確認外形後準備上色。

 先用色鉛筆將輪廓線描出。

 先上一層底色。

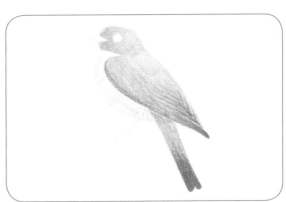

 運用漸層畫出翅膀跟尾巴的分界。

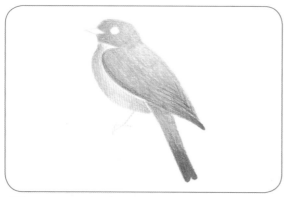

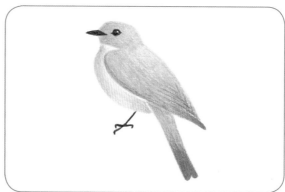

 畫出身體上的漸層。

 畫出腳、眼睛、嘴巴。

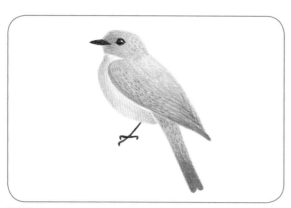

鳥的頭型

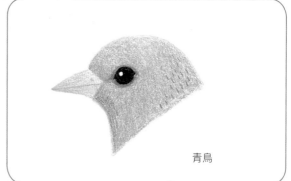

青鳥

 可用深的藍色在身上加上一些線條,當作羽毛
的細節。

 短圓頭。

鳥的頭型

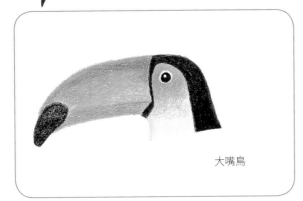

大嘴鳥

 嘴巴有特出造型。

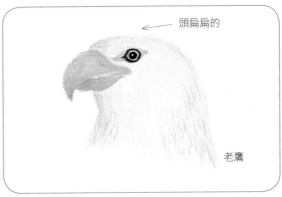

頭扁扁的

老鷹

 扁頭。

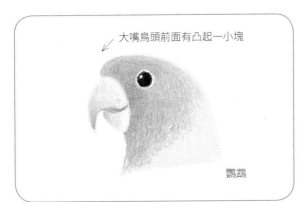

大嘴鳥頭前面有凸起一小塊

鸚鵡

 倒鉤型的頭。

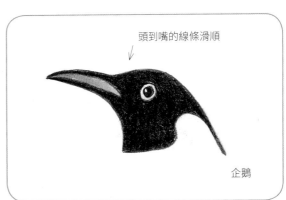

頭到嘴的線條滑順

企鵝

 頭跟嘴巴的線條滑順。

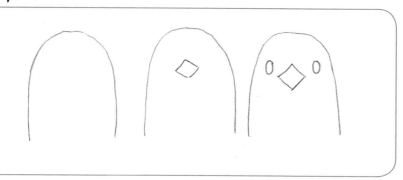

鳥兒的基本型：橢圓形、菱形
嘴、眼睛。

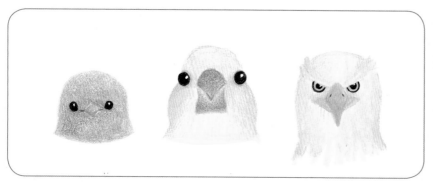

頭頂圓扁的變化。

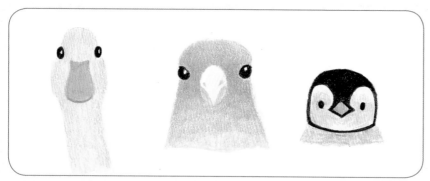

嘴巴的變化。

基本型

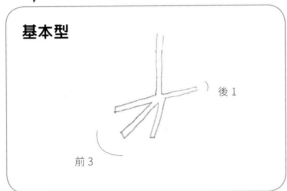

後 1

前 3

 基本型:前三爪後一爪。

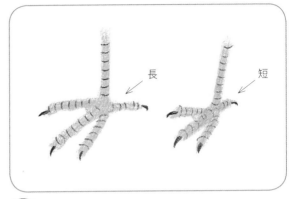

長

短

 有些比較長,有些比較短。

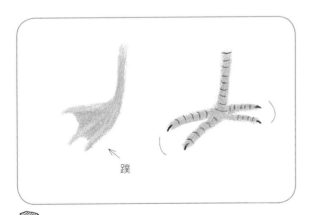

蹼

 有些有蹼,有些是前 2 後 2。

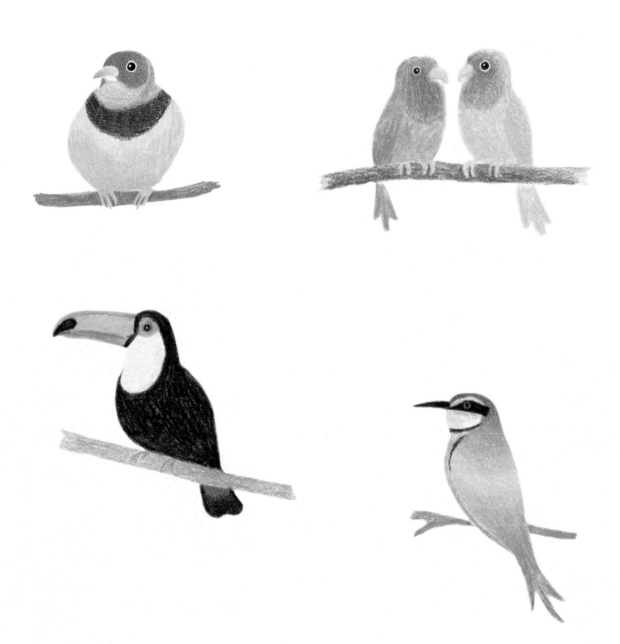

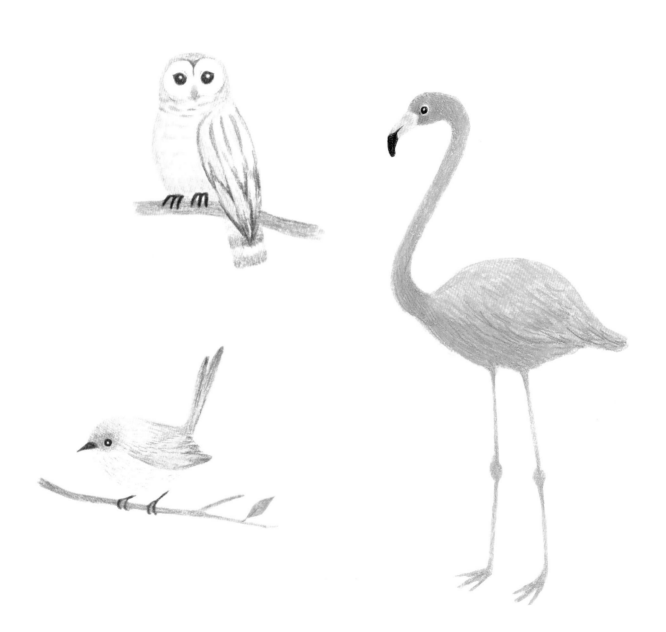

又憨厚又老實的傻大個

大熊

一身毛茸茸的厚實皮草是熊的標準配備，搭配小小的眼睛與圓圓的耳朵，看起來又呆又傻的熊，重點是短短的四肢跟渾厚的手掌腳掌，可以盡量畫胖一點沒有關係，看起來才會是一隻健康的熊。

描繪草圖小技巧

1. 先畫一顆保齡球瓶，幫保齡球瓶長出耳朵。

Tips：耳朵幾乎要跟頭頂平行。

2. 為保齡球瓶加上圍巾、手跟腳。

Tips：腳比手短。

再用色鉛筆畫出輪廓線。

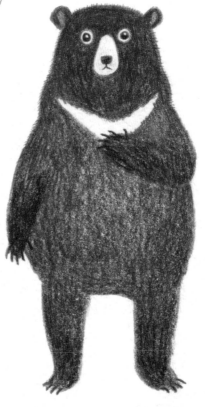

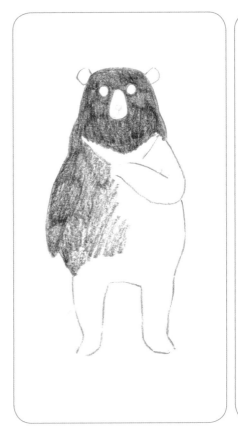

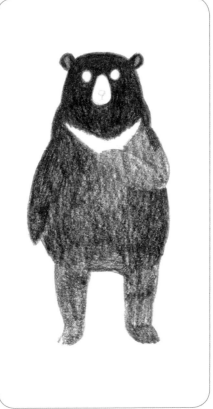

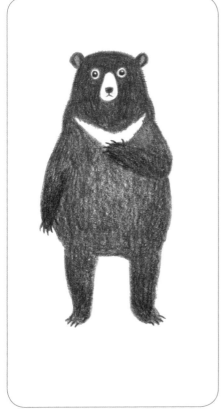

 大膽的用咖啡色畫第一層底色。

 再用黑色上色，製造毛色的厚度。

3 眼睛，鼻子跟胸口的 V 不上色留白。

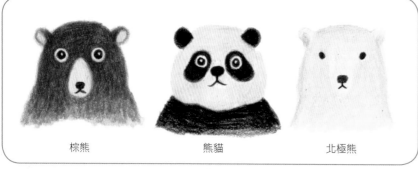

| 棕熊 | 熊貓 | 北極熊 |

1. 先上一層土黃色，再上紅棕色，棕熊的鼻子比黑熊更長。
2. 眼圈是腰果型的，鼻子比較短，耳朵比較大。
3. 頭頂是平的，臉也比較方，眼睛沒有眼白。

使用色號： 北極熊 棕熊 熊貓

103　271　199　154　　　103　185　283　177　280　　　103　132　280　199

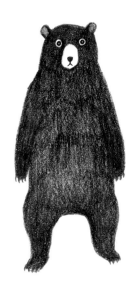

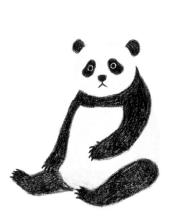

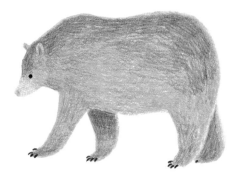

Tips：熊的指甲尖尖的。

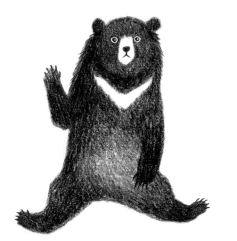

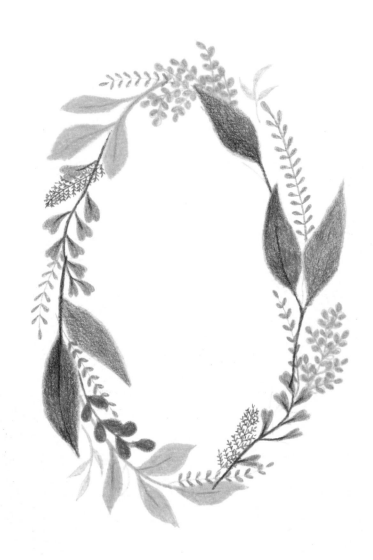

Part

4

濃縮那些不期而遇的風景 —

色鉛筆下的植物

每天都要好好吃

水果

水果的造型大多都是圓形的變化，是練習型態很好的目標，不用畫的那麼圓，有點歪歪的，甚至有點畸形，反而會更接近真實的水果喔。

描繪草圖小技巧

畫一個橫的橢圓形，兩邊幫它長凸肚臍。

光

最亮　　　次亮

暗

最暗

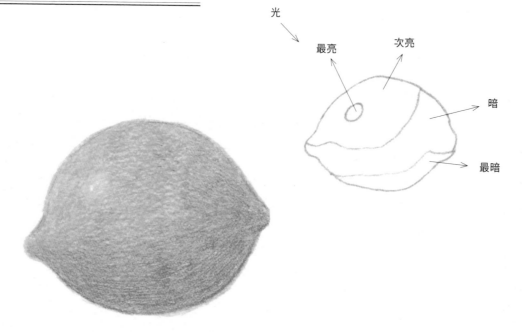

 檸檬

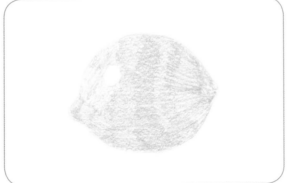

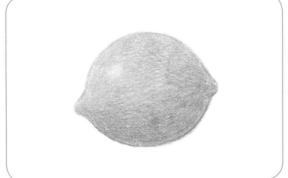

 用 166 描邊跟上一層底色。（記得留亮點的位置）

 用 205 混色。

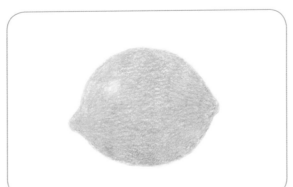

 用 170 疊上暗影的位置。

 用 167 畫最暗的部分，記得留反光。

Tips：亮點的地方，可以用 166 做點漸層，讓它不會很突兀。

 先畫一個斜的三角形,在短邊的地方加上葉子。

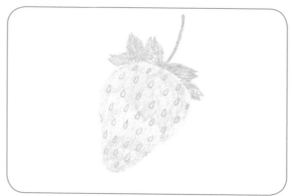

 用 132 描出草莓的輪廓並且上底色,葉子的輪廓上底色 166。

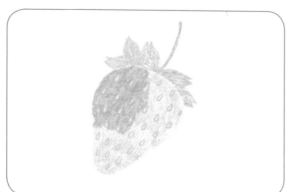

 用 130 標示出草莓籽的位置,並塗滿籽以外地方。

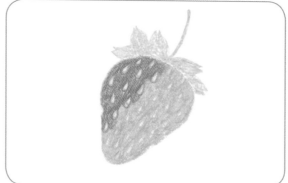

 用 130 塗滿籽以外地方。

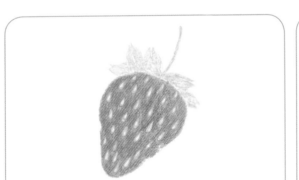

5 用 226 疊色。

6 用 115 疊色亮面的地方，用 225 疊色暗面的地方。

7 用 170 疊上葉子的顏色。

8 用 167 做出不同片的葉子交錯。

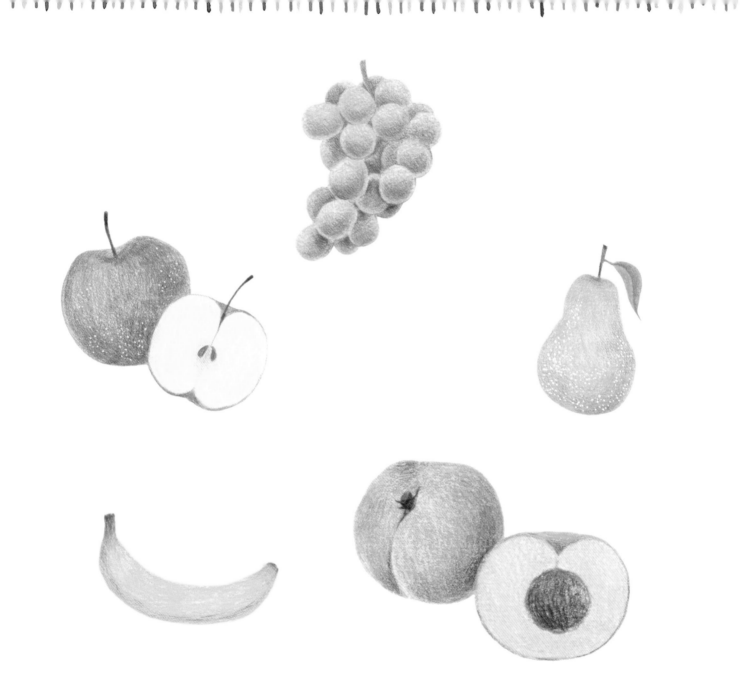

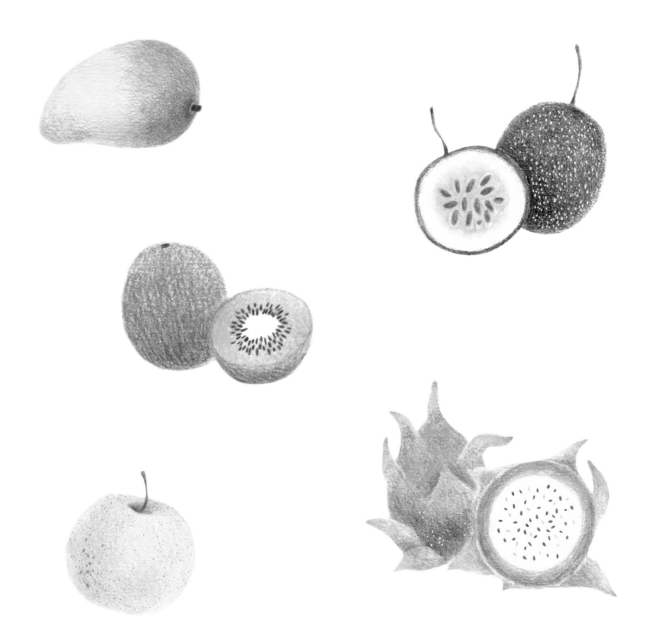

陽光、空氣、水

多肉植物

多肉身為植物界的萌寵，身材嬌小渾圓，顏色多變可愛，有著和貓肉球一樣的療癒效果。重點是抓出多肉的「肉感」，畫面就會看起來療癒且可愛。

描繪草圖小技巧

1. 先畫一個圓。

2. 找出中心點，從中間開始螺旋狀的加上葉片。

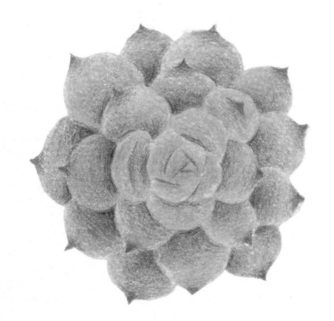

166　172　165　121　107　246　199

黃麗

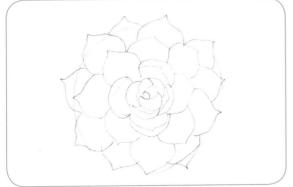

1 葉片不用對稱，一片片的把葉片畫好。

2 先用 166 畫出輪廓線。

3 選其中一片葉片，先用 166 畫出底色。

4 用 172 疊上一層，靠近葉片尖端處不用疊色。

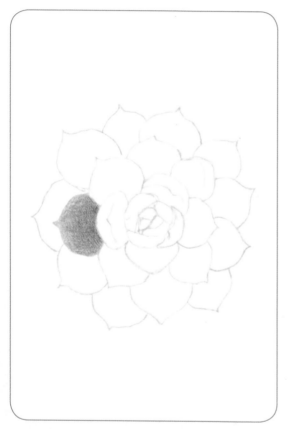

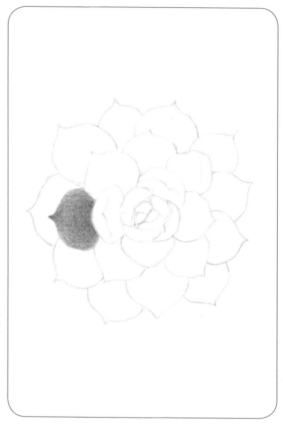

 用 165 加深接近葉片交接處的地方。

 用 121 畫出葉片尖端，107 疊上尖端與葉片中間的漸層。

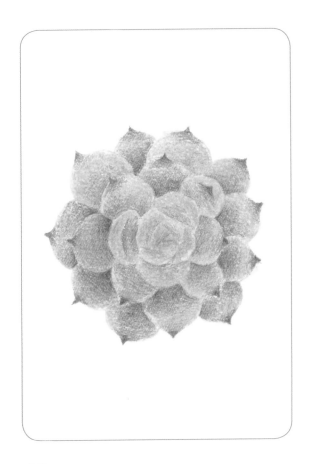

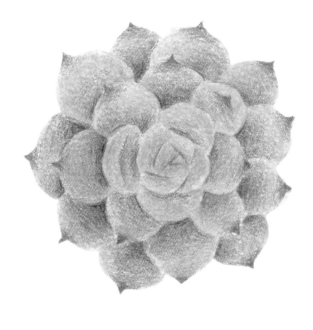

 用同樣的方法畫出所有的葉片。陰影處可加上 246，注意越往中心的顏色越淺。

 檢查交界處，若不夠深可加上 199。這樣，就完成啦！

熊童子

 畫出花盆跟葉片的大概位置，先長出枝條，
在枝條上畫出葉片的位置。

 用 166 描出葉片輪廓。

 先選一片葉子上底色 166。

 疊上顏色 205。

 用 165 畫出陰影，121 畫出指甲。

 用同樣的方法畫出剩下的葉片跟莖。

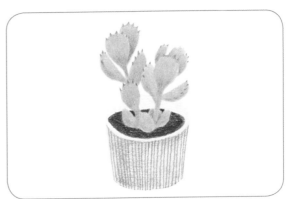

7 深色的交界處可以用 174 加深。

 用 154、246 畫出花盆，再用 176、283 畫上土壤。

時間凝結的美

花圈

可以畫在賀卡上，可以當作筆記本封面，當作照片的邊框也行，花圈就是這麼多變又實用的東西。

拆解了花圈的結構，照著步驟走一遍，學會以後就可以自己變化出各式各樣的花圈囉。

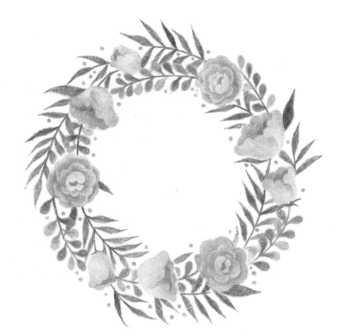

描繪草圖小技巧

1. 先畫一個圓。（可藉助畫圓工具）

2. 在圓圈內先大致抓出花跟葉子的位置。（要往同一個方向旋轉）

1 用色鉛筆畫出葉子跟花的輪廓。

Tips：兩種以上的葉子型態，會讓花圈更
豐富。

2 畫葉子的第一層底色。

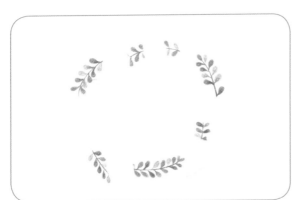

3 為葉子疊上另一色。

4 兩種葉子都可混合不同的棕色跟綠色，做出層
次感。

 先畫出花瓣的輪廓。

 再上色。

7 一朵一朵的把花描繪出來。

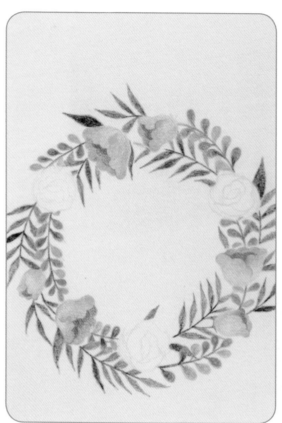

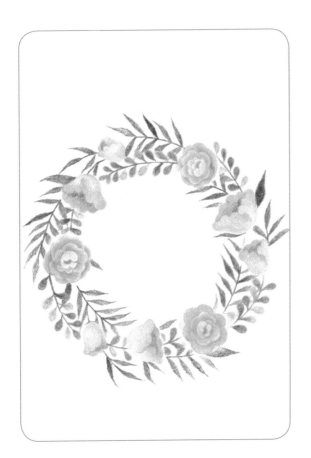

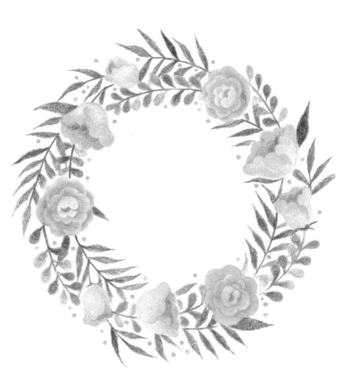

 加上一些小裝飾，完成！

All I want for christmas

聖誕樹

每年聖誕節都要千挑萬選卡片,今年
自己來畫一張吧,學會了聖誕樹的基
本造型以後就可以自己變化,畫出你
專屬的聖誕祝福給親愛的人喔。

各式各樣的聖誕樹變化

描繪草圖小技巧

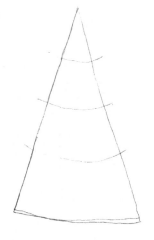

先畫一個等邊三角形,在三角形的
範圍內抓出聖誕樹的分層。

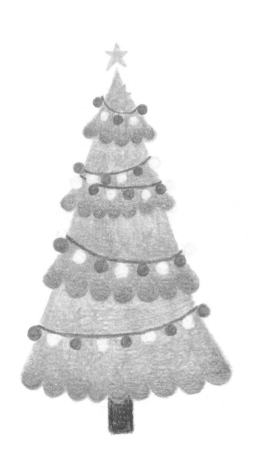

118　103　108　166　170　159　283

 抓出聖誕樹的造型跟配件的位置。

 用 170 描繪輪廓。

3 可先設定配色，照著配色畫以免雜亂。

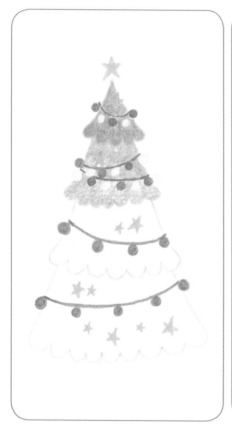

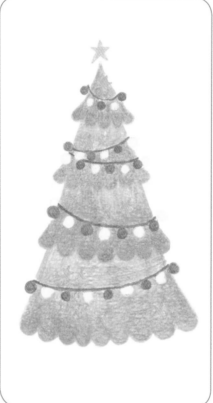

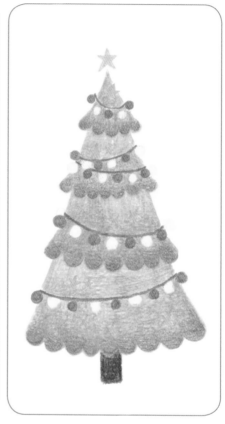

 在樹的第一層上底色 166，然後在交界處加上 170 做出區別，接著再畫下一層。

 一層層的把樹畫完。

 用 159 加深交界，用 283 畫出樹幹。（也可以不畫）

雪人

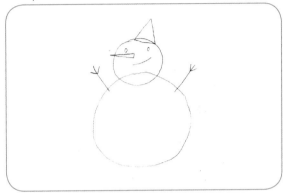

1 先畫兩個交疊的圓，上小下大。戴上帽子，
畫出手跟鼻子。

2 用 103 描出輪廓，並畫上底色。

3 用 154 畫出帽子並用 118 畫出鼻子。

4 用 283 畫出手跟眼睛。

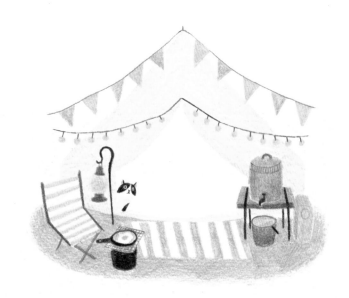

Part 5

魔性的魅力！

獨一無二的色鉛筆各種應用！

流動的盛宴
一起吃早午餐吧！
✕
食譜明信片

每天最煩惱的事情就是要吃什麼了，住家附近的店每一家都吃過，想吃的又要走好遠。最後，還是自己拿起鍋鏟，在廚房做出自己想吃的料理。把自己做過的料理紀錄下來，有一天要招待客人時，漂亮的食譜卡就派上用場啦。

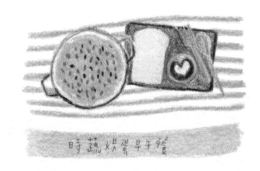

時蔬烘蛋早午餐

● 材料 ingredients

蛋 Egg 6 顆	蕃茄 Tomato 2 顆	甜椒 pepper 1 顆	培根 Bacon 4 片

起司粉 ⅓ 杯	菇 mushroom 2 把	鹽 Salt 適量	鮮奶油 fresh cream 1 杯

● 步驟 method

1. 取一平底鍋，放入培根、菇、甜椒、蕃茄丁炒香。

2. 混合蛋液跟鮮奶油，待培根熟後加入一半，另一半加入起司後再倒入鍋中。

3. 確認鍋底那面的蛋液凝結凝固後，放入烤箱以 180℃ 烤約 15 分鐘。

4. 最後 5 分鐘將烤箱轉成上火。

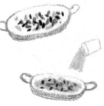

 規畫食譜的分區：完成圖、標題、材料、步驟。

 用鉛筆畫出大概的構圖位置。

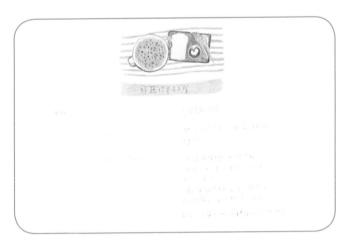

 分別用色鉛筆上色。

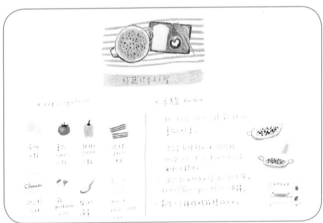

 完成！

房間，我的祕密堡壘

我的房間

×

方格筆記本

想要重新佈置房間，或者搬家前，只在腦袋中想像房間的樣子
總是有點不夠，把喜歡的傢俱照片貼到手帳上，自己動筆畫出
佈置方式，是一個規畫室內設計很好的方式。

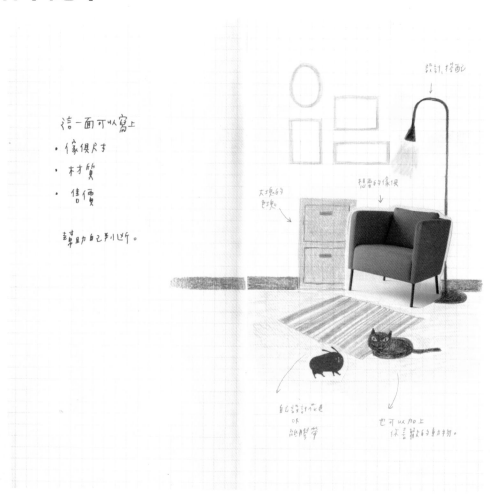

 準備方格筆記本，選擇喜歡的傢俱。

2 建議一次一個傢俱，避免太多混亂，熟悉這個
方式以後可以逐漸增加傢俱數量。

3 規畫版面。其他的傢俱不用畫得太精細，營造
出氛圍即可，先畫圖再寫文字。
Tips：文字繞著圖的效果比規矩的寫字更好

4 可以加上紙膠帶，也可以加上寵物照片或圖。
Tips：如果手帳的紙不好畫，可以畫在插畫
紙上剪裁後再貼上手帳。

時尚，是生活的加分題

每週穿搭
✕
紙膠帶應用

用手帳紀錄每日生活的時候，除了吃了什麼以外，也可以紀錄自己的穿搭，可以練習畫出各種服裝款式，如果有合適的紙膠帶，也可以用紙膠帶當作衣服的花樣喔。

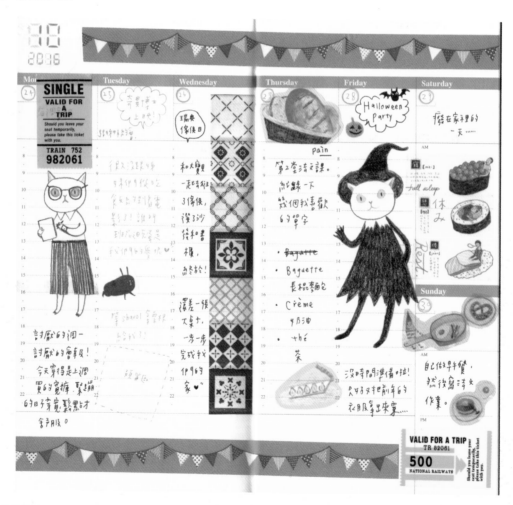

 確認時間跟每日大事，可以在手帳上先畫出
一個大標題。

 規畫版面。

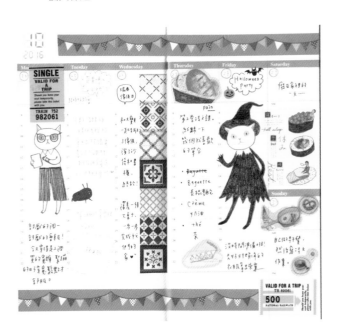

Tips:
1. 不用每天都寫，一週挑 2 或 3 天紀錄
 有特色的服裝即可。
2. 先畫圖再寫文字。（文字繞著圖的效
 果比規矩的寫字更好）
3. 最後加上紙膠帶。
4. 如果手帳的紙不好畫，可以畫在插畫
 紙上，剪裁後再貼上在手帳上。

旅行手帳 +
地圖 + 食物應用

每趟旅行收集的許多票根、小東西，總是想好好的保存這一趟旅行記憶，要如何寫好這一趟行程的手帳呢？

1 確認自己旅行的地點，可以在手帳上畫出一
個大標題，規畫版面。

Tips:
1. 想一個大地標。（其他地方簡單描繪
 即可）
2. 先畫圖再寫文字。（文字繞著圖的效
 果比規矩的寫字更好）
3. 最後加上紙膠帶。
4. 如果手帳的紙不好畫，可以畫在插畫
 紙上，剪裁後再貼在手帳上。

2017 年的賀年卡
雞年

年節將近，收到一張手繪的賀年卡讓人覺得揪甘心，今年就拿起筆來畫一張獨一無二的賀年卡送給心中在意的人吧。美術社或文具店都有賣已裁切好小包裝的明信片紙，建議選擇冷壓水彩紙或插畫紙，紙面較平整紋路不多，畫出來的顏色也比較細緻喔。

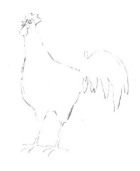

2. 底部加上腳，另一邊加上尾巴。

3. 用這個範圍畫出雞的外觀。

描繪草圖小技巧

1. 先畫一個橢圓，橢圓的一邊長出一根手指頭，在手指頭上畫出雞冠跟嘴巴。

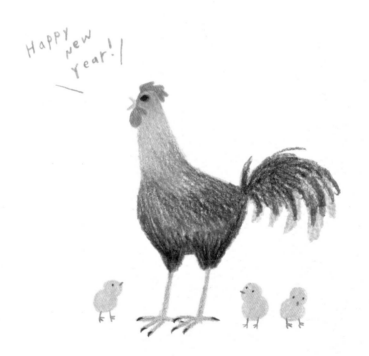

Happy new Year!

108　109　118　192　154　155　246　199　187

 選擇中間色描出輪廓線。

2 用 108 填滿頭部，再來畫脖子跟背部跟雞爪。

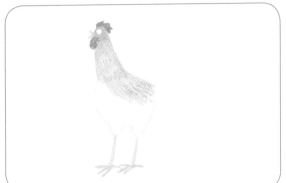

3 用 109 加深背部，用 118 畫出頭上的雞冠跟嘴巴底下的肉冠。

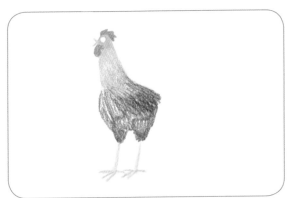

4 用 192 加深背部，用 155 填滿肚子。
Tips：大膽的畫出筆觸，做出羽毛的效果。

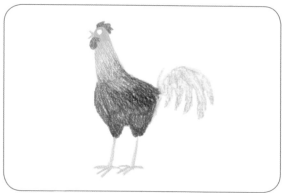

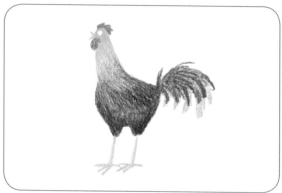

 用 154 輕輕補滿腹部,再用 154 畫出尾巴。

 用 246 加深雞的腿部跟尾巴。(一樣不用在乎筆觸)

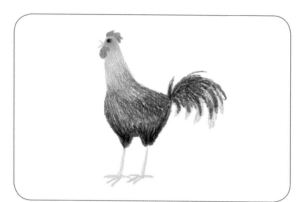

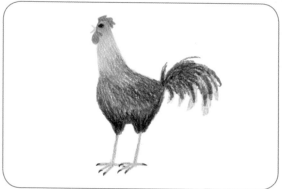

 用 199 再次加深雞的腿部跟尾巴(一樣不用在乎筆觸),接著畫出眼睛。

 雞爪用 187 上色,並用 199 畫出雞指甲。

小雞

 先畫出一個雪人。（一小一大橢圓形，部分重疊）

 用 108 填滿這個範圍，可以多畫幾隻。

 用 118 畫出腳跟嘴巴，用 199 畫出眼睛。

結合公雞與小雞，加上賀年文字，就完成囉。

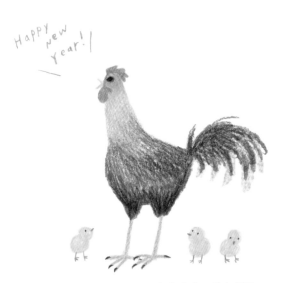

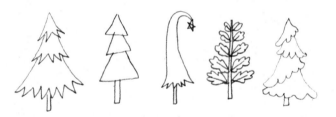

Part

6

跟著畫！

描繪線稿！

下午茶

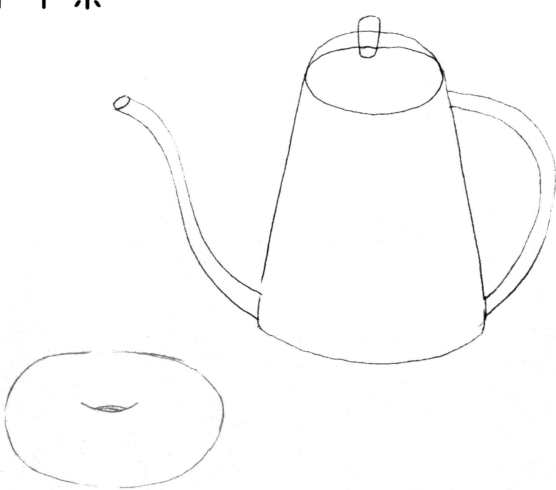

漢堡

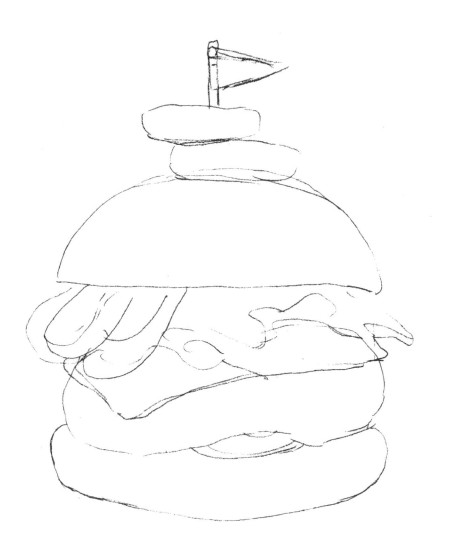

刺蝟

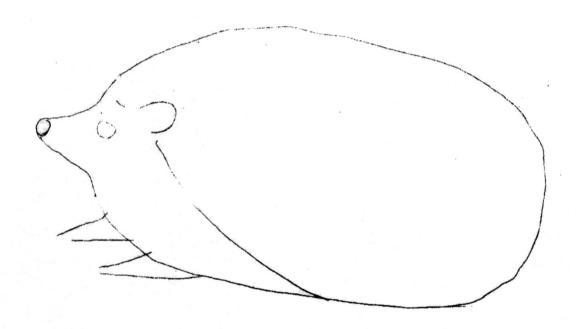

熊

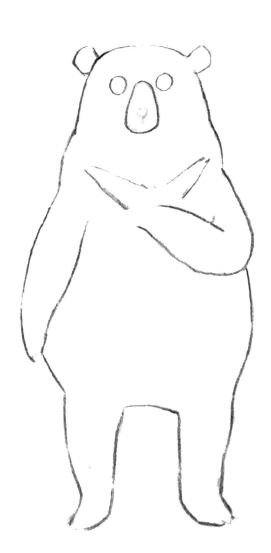

水豚

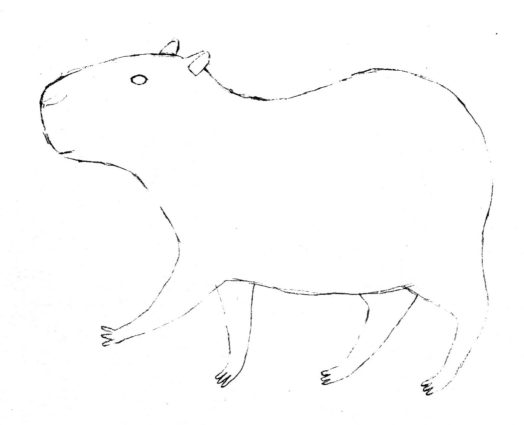

植物

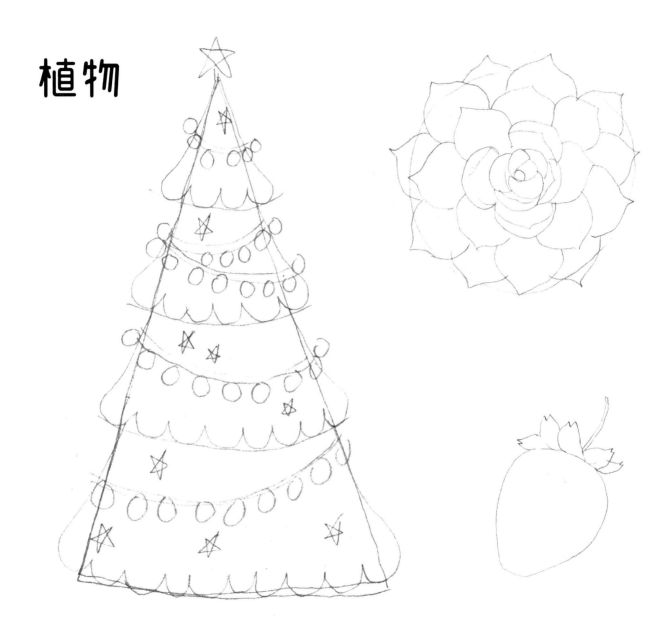

一起來　樂 018

葉芸的色鉛筆畫畫課：
與 Vier 一同畫出可愛討喜、溫暖生動的療癒感插畫

作　　者　葉　芸 Vier Yeh
責任編輯　蔡欣育
美術設計　蕭旭芳
製作協力　楊惠琪
企畫選書　蔡欣育
出版經理　曾祥安
社　　長　郭重興
發行人兼出版總監　曾大福

出版　一起來出版
發行　遠足文化事業股份有限公司
　　　www.bookrep.com.tw
　　　23141 新北市新店區民權路 108-2 號 9 樓
　　　客服專線　0800-22102
　　　傳真　02-86671851
　　　郵撥帳號　19504465
　　　戶名　遠足文化事業股份有限公司
法律顧問　華洋法律事務所　蘇文生律師

初版一刷　2017 年 1 月
定價　380 元

國家圖書館出版品預行編目 (CIP) 資料

葉芸的色鉛筆畫畫課：與 Vier 一同畫出可愛討喜、溫
暖生動的療癒感插畫 / 葉芸著 . -- 初版 . -- 新北市
：一起來出版：遠足文化發行，2017.1
　　面；　公分 . -- (一起來樂；18)
ISBN 978-986-93527-7-2 (平裝)

1. 鉛筆畫 2. 繪畫技法

019.2　　　　　　　　　　　　　　　　105022258